分镜头设计

王威 著

Storyboard Design

化学工业出版社
·北京·

内 容 简 介

本书从新时代动画、视频创作创新型一流人才培养的要求出发,对分镜头设计进行了全面介绍。全书共7章内容,包括分镜头概述、分镜头画面元素、镜头的基本原理、分镜头的绘制格式、分镜头的画面设计、连续镜头设计、镜头间的转换。书中涵盖大量实用性强的知识点,并针对行业新形势,介绍了动态分镜头及其绘制技巧。为便于读者直观、高效学习,书中配套绘制了大量插图,融入了大量真实的作品案例,详细讲述了分镜头设计过程中的创作思路、创作方法与设计效果等。

本书可作为高等院校影视动画、影视编导、数字媒体艺术设计、视觉传达设计、广告设计等专业教学用书,也适合相关从业人员以及爱好者参考阅读。

图书在版编目(CIP)数据

分镜头设计/王威著. —北京:化学工业出版社,2023.1(2025.3重印)

ISBN 978-7-122-42427-3

Ⅰ.①分… Ⅱ.①王… Ⅲ.①动画片-镜头(电影艺术镜头)-设计 Ⅳ.①J954.1

中国版本图书馆 CIP 数据核字(2022)第 200011 号

责任编辑:张 阳 装帧设计:水长流文化
责任校对:刘曦阳

出版发行:化学工业出版社(北京市东城区青年湖南街13号 邮政编码100011)
印　　装:河北京平诚乾印刷有限公司
787mm×1092mm 1/16 印张8¼ 字数260千字 2025年3月北京第1版第6次印刷

购书咨询:010-64518888　　　　　　　　　　　售后服务:010-64518899
网　　址:http://www.cip.com.cn

凡购买本书,如有缺损质量问题,本社销售中心负责调换。

定　　价:55.00元　　　　　　　　　　　　　　版权所有　违者必究

目录

导读
为什么要学习分镜头设计

第1章
分镜头概述

1.1 什么是分镜头（Storyboard）..7
1.2 分镜头在影视作品制作中的作用..15
1.3 分镜头的形式..19
 1.3.1 文字分镜头..19
 1.3.2 画面分镜头..21
 1.3.3 动态分镜头..24

第2章
分镜头画面元素

2.1 角色和场景..27
2.2 光影..29
2.3 色彩..32
2.4 透视..34

第3章

镜头的基本原理

3.1 镜头看到了什么 .. 38

3.2 镜头角度 .. 41

- 3.2.1 仰视镜头 .. 41
- 3.2.2 平视镜头 .. 41
- 3.2.3 俯视镜头 .. 42
- 3.2.4 倾斜镜头 .. 43

3.3 镜头视角 .. 44

- 3.3.1 主观视角镜头 ... 44
- 3.3.2 客观视角镜头 ... 45
- 3.3.3 反应镜头 .. 45
- 3.3.4 过肩镜头 .. 46

3.4 镜头景别 .. 47

- 3.4.1 远景镜头 .. 48
- 3.4.2 全景镜头 .. 48
- 3.4.3 中景镜头 .. 49
- 3.4.4 近景镜头 .. 50
- 3.4.5 特写镜头 .. 50

第4章

分镜头的绘制格式

4.1 画幅宽高比 ... 53

4.2 构图 ... 55

- 4.2.1 黄金分割线构图 .. 55

4.2.2 头顶留白构图 ... 56

4.2.3 视线留白构图 ... 59

4.3 固定镜头的绘制格式 ... 60

4.4 运动镜头的绘制格式 ... 62

4.4.1 推镜头和拉镜头的绘制 ... 62

4.4.2 摇镜头的绘制 ... 66

4.4.3 移镜头的绘制 ... 68

4.4.4 综合运动镜头的绘制 ... 69

第5章
分镜头的画面设计

5.1 剧本分解 ... 74

5.2 画面分镜头表的种类 ... 76

5.3 画面分镜头的设计流程 ... 79

5.3.1 缩略图的设计 ... 79

5.3.2 分镜头草图的设计 ... 81

5.3.3 正式分镜头脚本的设计 ... 83

5.4 不同形式的画面分镜头设计 ... 85

第6章
连续镜头设计

6.1 镜头的连续性 ... 91

6.2 镜头的连接方式 ... 94

6.2.1 动作的连接 ... 94

 6.2.2 逻辑的连接 ... 96

 6.2.3 视线的连接 ... 97

 6.2.4 声音的连接 ... 98

6.3 轴线原则 ... 100

6.4 双人对话的镜头设计 ... 101

6.5 动作戏的镜头设计 ... 106

第7章
镜头间的转换

7.1 镜头转场的设计 ... 111

 7.1.1 淡入和淡出 ... 111

 7.1.2 白色淡入和白色淡出 112

 7.1.3 叠化 ... 113

 7.1.4 划像 ... 115

 7.1.5 圈入和圈出 ... 117

7.2 蒙太奇镜头设计 ... 118

 7.2.1 叙事蒙太奇 ... 119

 7.2.2 表现蒙太奇 ... 119

7.3 情绪转换的镜头设计 ... 120

参考文献 ... 126

导读

为什么要学习分镜头设计

之前笔者去一所大学代课，讲"分镜头设计"课程。负责接待的教师跟笔者说："'分镜头设计'这门课比较简单，让学生们照着经典电影的画面，拉片子画镜头就行了"。

到了课堂上，笔者问学生对分镜头设计的理解是什么，大家的回答几乎都一样，"照着剧本，把每一个镜头画出来"。

那么，分镜头设计的作用仅仅是这样吗？

如果是这样的话，分镜头还需要设计什么呢？仅仅只是对画面和构图进行设计吗？

带着这个问题，我们先来做一个小练习吧。

有这样一个剧本，它的开头是这样的：

> 年少成名的男主人公，放弃了自己正当红的演艺事业，重新走入校园。今天是他入校的第一天，虽然教师已经提前给他的同班同学们说过了，但当男主人公踏入教室的一刹那，班里的同学们仍然轰动了。

接下来我们用文字分镜头的形式，将上面的剧本内容用镜头展示出来（表0-1）。大家也可以先想一下，如果是自己来做以上剧本的分镜头设计，会做成什么样子。

表0-1　文字分镜头示例

镜头号	画面内容
1	一组快闪镜头：①报纸头版头条写着男主人公退出娱乐圈；②电视中，娱乐新闻报道主人公退出娱乐圈；③男主人公在新闻发布会上鞠躬告别；④大批粉丝（fans）伤心哭泣；⑤男主人公所坐的黑色轿车开向远方。黑屏淡入。
2	黑屏淡出。XX学校的正门。
3	教室里，教师站在讲台上对学生说："今天，我们将转学过来一位新同学。"
4	男主人公站在学校门口，背起书包，走入学校。
5	男主人公走在校园里，路上不断有人认出他，有的人窃窃私语，有的人欣喜若狂，有的人脸上露出难以置信的表情。
6	男主人公脸上很平静。
7	男主人公走到教室门口，喊了声"报告"。
8	教室全景，坐在教室里的学生全都轰动了。

上面的这个分镜头和大家想的是否一样呢？这基本上都是完全按照剧本的内容来设计的。应该说，剧本内容都准确地表达出来了。但这样的分镜头是否合格呢？

如果让笔者来打分，按百分制的话，这个分镜头的得分是70分。其中的10分给开场的快闪镜头，因为一开场用这样的高密度内容，以及这种动态的表现形式，是很容易抓到观众的眼球的，但再往后的具体内容表现，只能说勉强及格。

原因很简单：太中规中矩，不出彩。主要问题如下所述。

1. 不能迅速让观众感兴趣

对于一部影片来说，开头部分可以说是最重要的。笔者之前在上课的时候，对在座的学生做过一个统计，"在网络上看一部影片时，看到第几分钟觉得它没意思，你们就会把它关掉？"绝大多数的答案都是1~3分钟。

如果一部影片在前3分钟不能迅速引起观众的注意，那它就让观众失去了继续看下去的兴趣。因此，上述分镜头虽然没什么问题，但是它是整部影片的开始部分，镜头表现一定要迅速吸引观众的注意。

2. 没有惊喜感

讲故事是需要一定的技巧的。例如我们要设计的这个分镜头，最重要的目的是展示主角的出场。怎样才能让主角的出场成为观众的焦点？这就需要前面进行大量的铺垫，在这一场最后的时候再让主角闪亮登场。

在相声里，有一个专用名词叫"抖包袱"，指的是先铺垫酝酿好笑料的关键部分，最后一句话的时候，再把之前设置的悬念揭出来，这样的演出效果是最好的。

每一部影片中，主角出场都是经过精心设计的，目的就是带给观众惊喜感，并让观众牢牢记住这个主角。因此，上述分镜头一开始就让主角没有任何惊喜感地出场，也是它太平淡的原因。

针对以上问题，我们再来把这段分镜头重新设计一下吧（表0-2）。

表0-2 重新设计后的分镜头

镜头号	画面内容
1	一组快闪镜头：①报纸头版头条写着男主人公退出娱乐圈（纯文字）；②电视中，娱乐新闻报道主人公退出娱乐圈（只露出男主人公戴着口罩的侧面）；③男主人公在新闻发布会上鞠躬告别（只出现男主人公低着头鞠躬的姿势）；④大批粉丝伤心哭泣；⑤男主人公所坐的黑色轿车开向远方。黑屏淡入。
说明	以上部分都没有出现男主人公的正脸，只是通过侧脸、身体等局部，向观众传达这是一个明星，同时也调动观众想看到男主人公正面样貌的情绪。
2	黑屏淡入。特写，墙壁上的表，显示时间是早上7：50。镜头由特写拉回到教室全景，教师正站在讲台上，对着下面坐着的学生说，"今天，我们将转学过来一位新同学"。
3	教室走廊里，男主人公背面入镜，戴着帽子和口罩，向前走去。背景音是教室里学生的议论："明星？谁啊？"
4	男主人公侧面特写，突出背着的书包。背景音是教室里学生的议论："哪个明星啊？不会是……"
5	学生从窗户里看到了外面走廊的男主人公，大家都伸头去看，议论声更大了。背景音是教室里学生的议论："来了，来了。"
6	镜头从教室中，透过窗户向走廊跟随男主人公进行拍摄。男主人公走过教室门口的窗户，教室里的学生看到了男主人公的半身侧面，纷纷站起来想仔细看下，教室里的秩序有些乱了。背景音是教室里学生的议论："他来了，就是他！天啊！"
7	教室中女生的特写，脸上都露出激动的样子。
8	门口，大逆光效果，男主人公走到教室门口，喊了声"报告"，然后伸手去摘自己的口罩。教师说："进来。"
9	脸部特写，男主人公摘下口罩，微笑地对着大家说："大家好，我是XXX。"
说明	以上镜头都在通过教室里学生情绪的变化，来烘托和铺垫男主人公的知名度，直到最后一个镜头才让男主人公露出正面脸部。

大家可以对比下两个分镜头设计的不同。方案二的最大特点是，为男主人公的出场进行了大量的铺垫，通过旁人对男主人公的情绪、反应，让观众感觉到，男主人公是一个人气极高的知名明星。经过了一系列的铺垫和酝酿后，在观众迫不及待的情绪中，男主人公才正式登场。

接下来就需要将这些镜头，用画面的形式绘制出来。

如果说之前的文字分镜头只需要设计人员用文字写下来的话，那么接下来的画面分镜头，就要求设计人员一定要有美术和设计基础。

除了绘制出场景和角色,还需要通过一定的标志,来表达镜头的运动轨迹、角色或场景的移动方向,如果是绘制精细的分镜头设计稿,则还需要绘制出颜色、光源、阴影、反光等效果,便于拍摄和制作的时候进行布光等。

以下是前面文字分镜头的画面分镜头设计稿[1](表0-3)。

表0-3　画面分镜头设计稿

镜头号	画面	内容	对白	秒
1		教师向全体学生说话。	教师:今天,我们将转学过来一位新同学。	4
2		男主人公走进教室走廊。	学生:明星?是谁啊?	2
3			学生:哪个明星啊?不会是……	2
4		学生都伸头去看男主人公。	学生:来了,来了。	3

[1] 赵普红(郑州轻工业大学艺术设计学院动画系)绘制。

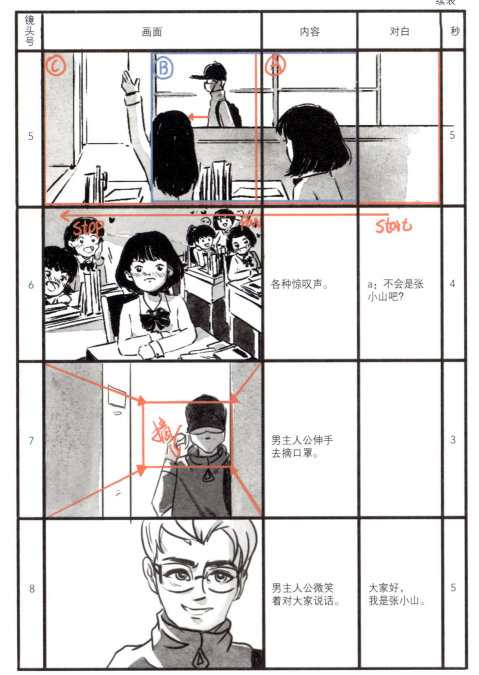

当画面分镜头设计稿完成以后，就可以进入影片的拍摄和制作阶段了。

上述的流程也会根据不同规模的项目有所改变。例如小项目，尤其是 1 分钟以内的小短片，完成文字分镜头设计以后就可以进行拍摄和制作了；但如果是比较大型的项目，经常会在画面分镜头设计稿完成后，再制作一版动态分镜头，即把每一个画面分镜头设计稿，用视频的形式剪辑在一起，加上配音、音效甚至背景音乐，整体看一下最终效果，各方面都满意了才会进入接下来的拍摄和制作阶段。

通过这个小案例的分析，大家是不是对分镜头设计有了更深的理解了呢？接下来就让我们系统、深入地开启分镜头设计的学习之旅吧。

第1章

分镜头概述

如果把一部影视作品比喻成一篇华丽的文章的话，那"镜头"就是组成这篇文章的每一个句子。时至今日，分镜头设计已经成为影视作品投入制作之前必须完成的关键步骤，并且逐渐发展出文字分镜头、画面分镜头、动态分镜头等多种形式。

本章着重讲解了分镜头发展的历史，以及分镜头设计的不同形式，有助于学生更为深入地了解分镜头设计这一艺术形式。

在学习分镜头设计之前，先来了解下什么是镜头。

镜头是影视的专业用语，指的是用摄像机从开始拍摄到停止拍摄之间，不间断地拍下来的一个连续画面。需要注意的是，不管这个镜头的时间有多久，调度有多复杂，制作有多难，只要中间没有间断，它依然是一个镜头。

镜头是影片结构的基本组成单位，是影视造型语言的基本视觉元素。每一部影视作品，都是由一个个的镜头所组成的。

而镜头是由一个个帧（也被称之为格）所组成的。

1824年，彼得·马克·罗热（Peter Mark Roget）在英国皇家学会发表了他的论文——《关于运动物体的视觉延迟》❶，文中最先提出视觉暂留原理（Persistence of Vision），这是电影和动画最原始的理论依据。

眼睛在看过一个图像的时候，该图像不会马上在大脑中消失，而是会短暂地停留一下，这种残留的视觉被称为后像，视觉的这一现象则被称为视觉暂留。

图像在大脑中暂留的时间大概为1/24秒。也就是说，所有影视作品，都是由一张张图像组成的，它们在银幕上以每秒24张的速度放映，就会使观众产生运动的感觉。这一张张图像就被称为帧或格（图1-1）。

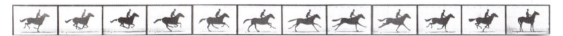

图1-1　逐格拍摄的马的运动

如果把一部影视作品比喻成一篇华丽的文章的话，那镜头就是组成这篇文章的每一个句子，而帧则是句子中的每一个文字。

1.1 什么是分镜头（Storyboard）

影视作品可以说是制作最复杂的艺术形式。同样，制作的成本也很高昂。在拍摄和制作之前，合理规划出每一个场景、机位、走位、光影、色彩等，是控制成本的最有效方式。

因此，在剧本完成以后，就要将文字可视化，把整部影视作品分解成一个个的镜头，并将它们以草图的形式绘制出来，为拍摄和制作提供参考。这个过程，就是分镜头设计。

埃里克·舍曼（Eric Sherman）在《导演电影》（Directing the Film）一书中指出："分镜头设计就是绘制一系列的草图，并对每一个基本场景和场景中的每一个机位设置都做出说明——分镜头设计就是在开始拍摄前对影视作品全貌所做的一种视觉记录。"

❶ [英]克里斯托弗·芬奇. 迪士尼的艺术：从米老鼠到魔幻王国. 彭静宜，译. 北京：北京联合出版公司，2015：20.

约翰·哈特（John Hart）在《电影布光》（Lighting for Action）一书中，把分镜头设计描绘为一种用于"为影视作品拍摄顺序（或者拍摄脚本）提供逐个镜头和画面的有效工具"。

在《电影体验：动画片艺术的要素》（The Film Experience: Elements of Motion Picture Art）中，罗恩·赫斯（Ron Huss）和诺曼·希尔弗斯坦（Norman Silverstein）说分镜头设计师就是"要在导演的指导下，捕捉那些能够用电影表达的动作和情绪"，他们所绘制的就是"连续的具有提示性的连环图画"，"以图为主"。

简言之，分镜头就是最终成片的草稿。

无论是拍摄真人电影、动画片还是广告片，在原故事内容的基础上设计的分镜头，能够帮助整个制作团队设计好剧本中描述的所有复杂动作和场景。

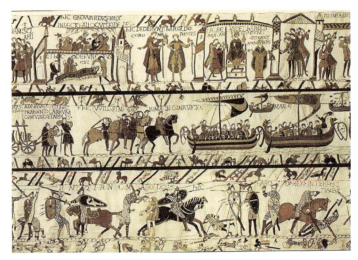

图1-2　贝叶挂毯

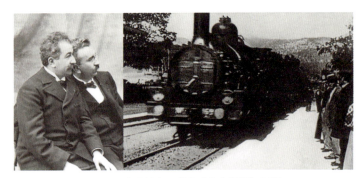

图1-3　卢米埃尔兄弟和《火车进站》电影

分镜头会展示出每个镜头具体包括哪些动作，而通过全面仔细地绘制自己的分镜头，制作团队就能够准确地了解在影视作品实际拍摄、制作以前要做的工作——每个镜头、每个拍摄角度、光线、布景和道具。

通过一组连续的图画来讲故事这一概念可以上溯到古埃及的象形文字，甚至可以追溯到更久远的年代——穴居人在山洞里留下的野牛岩画。贝叶挂毯（Bayeux Tapestries）❶上粗糙的纹理，描绘了征服者威廉（William the Conqueror）侵略英格兰的历史，至今仍令人惊叹不已。我们有理由认为，贝叶挂毯就是最早的分镜头之一。❷

1895年12月28日，法国巴黎卡普辛路14号的大咖啡馆地下室，卢米埃尔兄弟❸首次公开放映《火车进站》等影片，标志着电影艺术的诞生（图1-3）。

❶ 贝叶挂毯长70米，宽0.5米，现存62米，共出现了623个人物，55只狗，202只战马，49棵树，41艘船，超过500只鸟和龙等生物，约2000个拉丁文字。挂毯描述了整个黑斯廷战役的前后过程。

❷ [美]约翰·哈特（John Hart）. 开拍之前：故事板的艺术. 梁明，宋丽琛，译. 北京：世界图书出版公司，2010：2.

❸ 卢米埃尔兄弟，法国人，哥哥是奥古斯塔·卢米埃尔（Auguste Lumière，1862年10月19日—1954年4月10日），弟弟是路易斯·卢米埃尔（Louis Lumière，1864年10月5日—1948年6月6日），电影和电影放映机的发明人。

卢米埃尔兄弟只是把电影这项技术，用于记录已发生的影像片段。但随着越来越多艺术家们的参与，电影开始逐渐成为一种叙事的艺术形式，故事开始变得复杂和精致，同时也促进了很多复杂摄影技术的产生。

早期的电影中并没有分镜头这一概念，一些著名的导演会在拍摄前，自己或者是找一些艺术家来手绘一些草图，来直观地规划拍摄计划。

谢尔盖·爱森斯坦（Sergi Eisenstein）❶在拍摄影片《战舰波将金号》（Battleship Potemkin，1925年）和《亚历山大·涅夫斯基》（Alexander Nevsky，1938年）这两部电影之前，都会自己绘制大量的草图，这样可以让他更加清晰地把握每个场景中的每个动作（图1-4）。

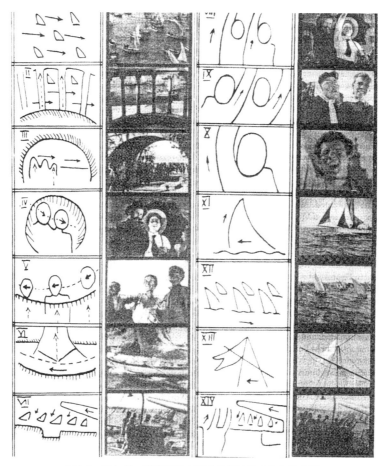

图1-4 谢尔盖·爱森斯坦电影《战舰波将金号》的草图

现代分镜头设计的概念，其实是由动画行业发起、提出并付诸实践的。

在动画发展初期，动画完全依赖艺术家来创作故事，再由动画师来负责制作完成。动画的内容也仅限于

❶ 谢尔盖·爱森斯坦（Sergei. Eisenstein，1898年1月23日—1948年2月11日），出生于俄罗斯里加，苏联导演，俄罗斯电影之父、电影理论家。他是电影学中蒙太奇理论奠基人之一，世界电影的先驱，蒙太奇的发明者。作品有《战舰波将金号》（Battleship Potemkin，1925年）、《十月》（October，1927年）、《亚历山大·涅夫斯基》（Alexander Nevsky，1938年）等。

围绕某个主题制造的一些噱头和笑话。例如创作了贝蒂娃娃（Betty Boop）❶的费雪兄弟（The Fleischer Brothers）工作室，在早期是没有故事部门的，也就是说根本就没有剧本。他们只是将一些场景的想法讲述给动画师，并在每天早上与动画师们讨论一遍故事的整个过程，再提出在什么地方该加什么样的噱头等建议。

　　华特·迪士尼（Walt Disney）❷在早期也模仿了费雪兄弟的风格，但随着他对真人电影兴趣的提高，迪士尼逐步对当时只有简单轻松喜剧情节的动画片失去了兴趣。他和当时为数很少的工作人员一起研究了查理·卓别林（Charlie Chaplin）和巴斯特·基顿（Buster Keaton）的电影后，开始动手将他们对故事的构想用草图绘制出来。他们在草图上不断地研究机位、摄像机的运动以及动画的速度。在1927年，在迪士尼创作的《幸运兔子奥斯瓦尔多》（Oswald the Lucky Rabbit）动画中，这种故事草图就已经开始使用了（图1-5）。

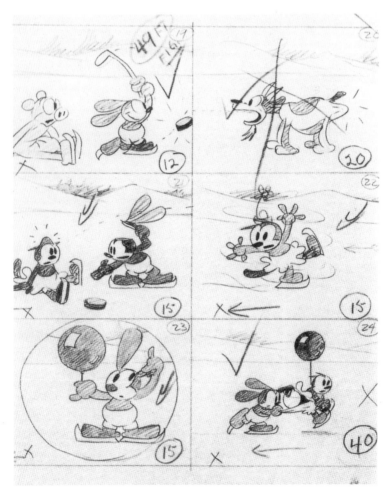

图1-5　动画片《幸运兔子奥斯瓦尔多》故事草图

❶ 贝蒂娃娃（Betty Boop）由漫画家麦科斯·费雪(Max Fleischer)依据20世纪20年代美国著名演员克拉拉·鲍（Clara Bow）和美国著名歌星Helen Kane的形象所创造，充满可爱又性感的魅力。贝蒂的银幕首秀，出现在1930年出品的动画片《食色迷魂记》（Dizzy Dishes）中。

❷ 华特·迪士尼（Walt Disney，1901年12月5日—1966年12月15日），全名华特·埃利亚斯·迪士尼（Walter Elias Disney），又译沃尔特·迪斯尼，出生于美国伊利诺伊州芝加哥，美国著名动画大师、企业家、导演、制片人、编剧、配音演员、卡通设计者，举世闻名的迪士尼公司创始人。

1928年,迪士尼展映了他们第一部有关米老鼠的动画片——《疯狂的飞机》(*Plane Crazy*)。这是一部基于连环漫画式的故事草图精心制作出来的动画片。这些故事草图的内容包括舞台机位、取景和角色动作,还附有每个场景动作的描述性文字。这些文字被单独写在另一张纸上(图1-6)。

1927年10月23日,华纳兄弟发行了电影《爵士歌王》(*The Jazz Singer*),电影业正式进入了有声电影时代。

身处其中的迪士尼也对有声动画片跃跃欲试,开始筹备他的第一部有声动画片《汽船威利号》(*Steamboat Willie*),这需要画面和音乐的节奏进行紧密配合,而普通的故事草图已经不能满足这些需求了。于是迪士尼将故事草图进行重新设计,形成了现代分镜头的雏形——右侧是故事草图,左侧是详细的说明文字。

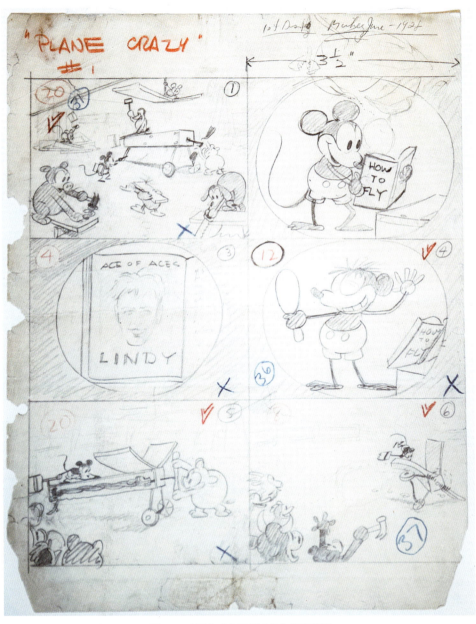

图1-6 动画片《疯狂的飞机》故事草图

迪士尼将《汽船威利号》分镜头的第一页保存在办公室，将其作为第一项重大突破的纪念品保存起来。从图中可以清晰地看到，说明文字中已经有"Ta--DA-DA-DA-DA---DA-DA-"的声音提示字样了（图1-7）。

迪士尼公司的动画师既要做故事开发工作，又要做动画工作。但是，在他们开始用故事草图做实验的时候，迪士尼意识到应该有一个独立的故事开发部门，而且这个部门本身还要有专门的写作人员。于是，

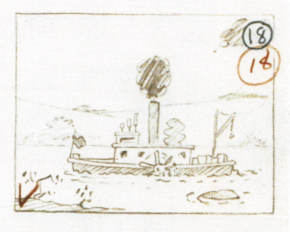
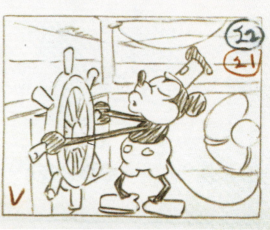

图1-7　动画片《汽船威利号》分镜头第一页

在20世纪30年代初期，当时的迪士尼公司委任特德·西尔斯领导一个独立的故事开发部门，这个部门的工作人员需要承担起想故事和研究制作形式的重担。在这样的工作中，动画师开始与开发故事的作家们一起合作了。

很快，每个故事方案的草图数量开始激增，以至于工作人员对一个故事的逻辑思路和内容的理解造成了困难。这时，其中的一个故事开发人员韦博·史密斯（Webb Smith）想出了一个办法：他把所有的草图和对话按照从开始到结局的故事发展顺序钉在墙上。然后，史密斯重新对镜头的顺序进行了调整，直到他最终认为故事的结构顺序十分顺畅为止。第一部被认为使用了史密斯的办法制作的动画片是1933年上映的《三只小猪》（*Three Little Pigs*）❶。

迪士尼早期的分镜头是由编剧和动画师一起合作完成的。他们互相协作，通过修改场景以及增删草图，使得故事的思路更易于被形象化地表达出来。这个协作过程逐渐成为了固定的必不可少的环节，以至于所有的动画方案在交给迪士尼审阅以前都要做成分镜头。如果分镜头得到了迪士尼的同意和肯定，它们将进入生产流程继续配合动画的制作（图1-8）。

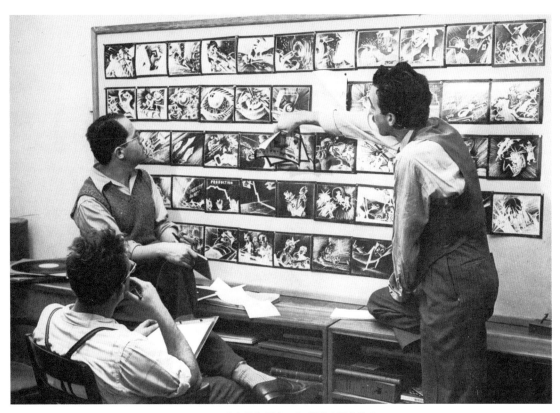

图1-8　迪士尼和同事一起观看动画分镜头

随着分镜头的不断演化和发展，又出现了莱卡带（Lecia reel）的动态分镜头形式。

在动画片创作的早期，拍摄动画时会使用较昂贵的Oxberry摄像机，而拍摄一般的图稿或者分镜头时，则使用较便宜的莱卡机，所以故事分镜头影带在早期时也被称为莱卡带。

❶ 《三只小猪》（*Three Little Pigs*）于1933年5月27日在美国上映。该片获得第6届奥斯卡金像奖最佳动画短片奖。

莱卡带，或者叫样片（Animatic）、动态彩色分镜头（Filmed Color Storyboard），是另一项迪士尼的创新，提供了一种可以将分镜头脚本画稿和提前录好的音轨同步上映的方式。如此一来，人们就至少能对影片完成后看起来和听起来的效果怎样有一个初步的概念。❶

最早使用现代分镜头脚本的动画长片之一就是著名的《白雪公主和七个小矮人》（*Snow White and the Seven Dwarfs*）❷。迪士尼在创作该动画片的过程中，分镜头脚本占据着不可或缺的地位。为了促成这个故事的诞生，工作人员绘制了成千上万幅草图。迪士尼把分镜头脚本钉在墙上，然后按照分镜头脚本的顺序为生产流程中的工作人员表演出电影中的场景（图1-9）。❸

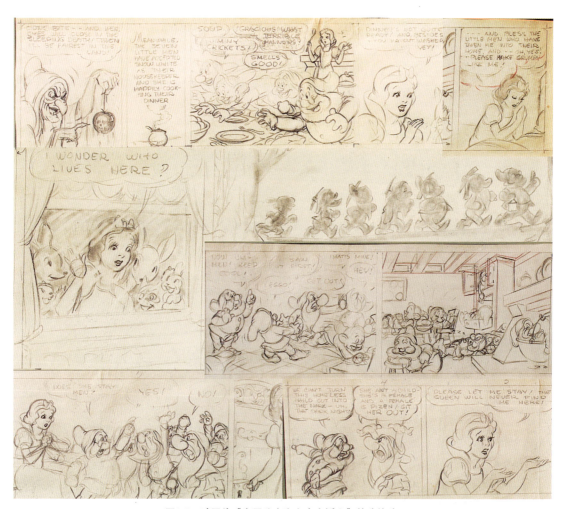

图1-9　动画片《白雪公主和七个小矮人》的分镜头

❶ [英]克里斯托弗·芬奇. 迪士尼的艺术：从米老鼠到魔幻王国. 彭静宜，译. 北京：北京联合出版公司，2015：89.

❷ 《白雪公主和七个小矮人》（*Snow White and the Seven Dwarfs*）片长1小时23分钟，于1937年12月21日在美国首映，全球票房达到1.85亿美元。

❸ [美]温迪·特米勒罗. 分镜头脚本设计. 王璇，赵嫣，译. 北京：中国青年出版社，2006：20.

该片的动态分镜头创作团队由休·轩尼诗（Hugh Hennesy）和查尔斯·菲利皮（Charles Philippi）率领，他们面临着一些重大挑战。动态分镜头画家不仅决定了动画师工作所必需的空间，也在一定程度上决定了影片登上银幕时的视觉效果。他们承担了很多实景电影中应由美术指导、摄影指导和剪辑师承担的工作。实际上，动画电影必须提前进行剪辑。因为动画制作成本高昂，制片人承担不起拍摄的额外费用。全部的剪辑工作都是在动态分镜头创作阶段完成的，拍摄角度、照明以及动作发生的环境也要在这个阶段确定下来。❶

1.2 分镜头在影视作品制作中的作用

一部影视作品，最初只在导演、制片或编剧一个人的脑海中形成雏形。但是将它完整地制作出来，则需要多人组成一个团队去完成。如何将一个人的想法，用具象的形式让所有人都明白呢？这就需要使用分镜头，将整部作品在制作之前就先绘制出来。

分镜头这个环节的出现，直观地规划出一部影视作品的蓝图，因此也被真人电影导演所关注，并进行了更加细致的改进，用以绘制出更加详细的动作情节以及特效，以此预先设定和规划他们的电影。

分镜头有两个目的：第一，它让电影创作者得以预先将他的意念显现出来，并且可以像作家一样，通过连续的修改来不断进行调整；第二，它可以作为与整体制作组成员沟通的最佳语言。制作越复杂，分镜头的沟通价值就越高。它并不只是在复杂和高成本的影视作品中发挥作用，即使是小规模的影视作品，也能通过分镜头来进行前期规划和后期沟通。

1937年就在华纳兄弟公司的美术部门工作的吉恩·艾伦（Gene Allen）❷曾回忆道，分镜头在20世纪30年代中期已经是一种惯用手法。而且，当时至少有八位全职的分镜头草图画家在片厂的美术部门工作。在片厂制度下，电影的设计是完全由美术部门负责的，美工师在许多美术家同事的协助下，设计出布景、服装以及电影的分镜头。唯有当电影在纸上被设计出来，同时许多场景也都被搭建起来以后，导演和摄影师才加入电影工作的行列。这种程序是非常有效率的，如果说它大多数时候能解决一般电影的问题，那么它同时也让明星与导演们在一年内能拍三部电影❸。

电影导演希区柯克（Hitchcock）❹曾说过，他的电影在还没拍之前就已经完成了，在摄影师和剪辑师尚未摸到任何一截胶片前就已完成了。这句话也许是真的，因为希区柯克在拍摄现场很少看摄像机的取景器，因为现场拍摄的仅仅是分镜头中设计的内容，而分镜头则早已绘制完成。

在分镜头的设计过程中，导演往往需要和专业的分镜头绘制人员进行合作，由导演提出想法，再由绘制人员将想法付诸在画面上。

❶ [英]克里斯托弗·芬奇. 迪士尼的艺术：从米老鼠到魔幻王国. 彭静宜，译. 北京：北京联合出版公司，2015：126.

❷ 吉恩·艾伦（Gene Allen），1953年第一位分镜头和绘景画家公会（Storyboard and Matte Painters Union）的主席。

❸ [美]史蒂文·卡茨（Steven D. Katz）. 电影镜头设计：从构思到银幕. 井迎兆，王旭锋，译. 北京：北京联合出版公司，2015：20.

❹ 阿尔弗雷德·希区柯克（Alfred Hitchcock，1899年8月13日—1980年4月29日），出生于英国伦敦，导演、编剧、制片人、演员，拥有英国和美国双重国籍，2007年被英国电影杂志Total Film选为"史上百位伟大导演第一位"。

每个导演的习惯也不尽相同。以希区柯克为例，他的工作方式是在制作前期，与所有的美术人员聚在一起研讨每一场戏，希区柯克可能会提供极小的粗略草图来阐述一个段落，但这个过程中，他也会让大家尽可能发散自己的想法。在这些研讨会里，每一场都会产生一个整体设计，有的比较详尽，有的则比较简单，最后再由分镜头设计师们将这些想法整理和归纳，绘制出可以使用的分镜头。

在希区柯克的电影《惊魂记》中，以绘画顾问（Pictorial Consultant）的职位，雇用了索尔·巴斯（Saul Bass）来进行分镜头的设计与绘制。在女主角被杀害的片段中，根据分镜头的设计，拍摄这个片段总共耗费了7天，在1959年12月完成，动用了77台摄像机拍摄，但是在剪辑时只使用了55个镜头。

有意思的是，希区柯克和巴斯两人都声称这个震惊观众的片段是由自己所导演的。巴斯说在这个片段拍摄的时候，希区柯克点头示意，让自己继续按照分镜头把所有的镜头拍出来。而希区柯克说只让巴斯拍摄了一小段。但无论他们怎么说，作为一个需要协作完成的工作，分镜头是承接导演构思和现实制作的桥梁（图1-10）。

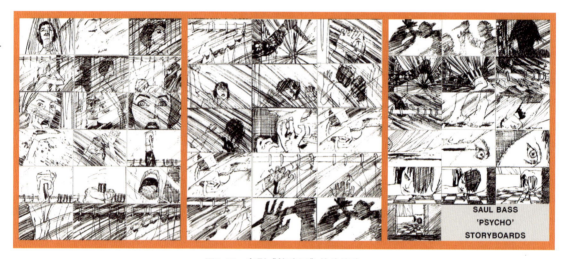

图1-10　电影《惊魂记》的分镜头

除了能够展示拍摄的画面内容，分镜头还可以在拍摄前，就向摄像师传达拍摄的具体位置、角度，以及摄像机的运动方式等。

一名好的分镜头设计师，不但要具备出色的绘画能力，在不借助任何模特或照片的情况下快速绘制出各种人物形态，还必须了解场面调度、剪辑和构图，而且完全熟悉摄影中镜头的运动，在绘制分镜头的时候，就可以想象出来摄像机所拍摄出来的效果。

奥森·威尔斯（Orson Welles）[1]在1940年拍摄的一部纪传体影片《公民凯恩》（Citizen Kane）时，聘用了多名分镜头设计师。在他们的紧密配合下，《公民凯恩》的分镜头完成得极为完整，不但在每个镜头画面下有说明文字，而且在页面的右下角，还绘制了整个场景的平面图，它有助于设计者向摄影师传达场景的拍摄需求。当要展示较为复杂的场景时，这张图能表明布景与道具的位置，以及摄像机拍摄的角度（图1-11）。

[1] 奥逊·威尔斯（Orson Welles，1915年5月6日—1985年10月10日），生于威斯康星，逝世于洛杉矶，美国演员、导演、编剧、制片人。代表作有《公民凯恩》《第三人》《历劫佳人》等。

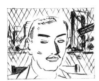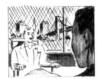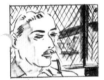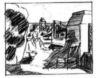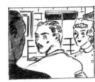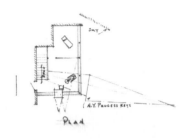

图1-11　电影《公民凯恩》的分镜头

对于一些大制作的电影来说，分镜头所提供的视觉效果还有另一项重要作用，它能够被用来说明视觉特效。

以1976年开始拍摄的系列科幻电影《星球大战》（*Star Wars*）为例，片中出现的大量现实世界中不存在的场景、道具、角色，都是无法通过摄像机的正常操作直接拍摄得到的，而需要通过特效来进行制作，这就需要前期先把分镜头详细地绘制出来，并提交制作部门进行讨论，确定制作方案，这样才能更加准确地制作出导演乔治·卢卡斯（George Lucas）❶脑海中的画面效果（图1-12）。

国产科幻电影《流浪地球》的导演郭帆将导演的创作方法分为两种。第一种是"拍"电影的导演，前期不做特别详细的规划，直接在现场让演员先走戏，然后根据演员的表演决定摄像师怎么拍摄。而另一种是"做"电影的导演，他会把所有的创作放在前端，用大量的时间在会议室讨论一场戏应该怎么拍、从哪开始、怎么设置机器、怎么质检镜头等，然后在拍摄时，绝大多数时间是严格按照分镜头进行拍摄。

《流浪地球》这部电影，在开机之前就已经剪辑出一版160分钟的动态分镜，这也为拍摄和制作提供了详细的规划。❷

❶ 乔治·卢卡斯（George Lucas），1944年5月14日出生于美国加利福尼亚莫德斯托，美国导演、编剧、制片人，毕业于南加州大学电影系。

❷ 朔方. 流浪地球电影制作手记. 北京：人民交通出版社股份有限公司，2019：48.

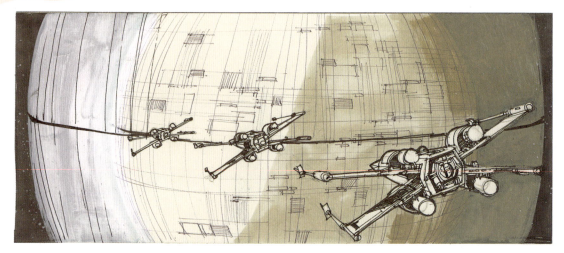

图1-12 电影《星球大战》的分镜头

近些年,随着电影制作成本的逐渐提高,制作分镜头已经成为影视作品的重要环节。在大批资金投入之前,往往需要将分镜头提前绘制完毕,甚至做出极其精美的动态分镜头,由制片方反复观看并讨论,才能决定这部影视作品的命运。

最具代表性的是皮克斯动画工作室(Pixar Animation Studios)制作的首部三维动画电影《玩具总动员》(Toy Story)。1993年11月19日,《玩具总动员》的动态分镜头第一次试映,就被迪士尼派出的合作制片人邦妮·阿诺德以"故事不行"的理由进行了否决。在这个被称之为"黑色星期五"的日子里,《玩具总动员》的制作组被撤销,制作全部停止。好在皮克斯动画工作室上下一心,将故事重新调整后,制作了第二版动态分镜头,终于在1994年4月通过了迪士尼方面的审核,并重新开始制作这部动画电影❶。1995年11月22日,《玩具总动员》在2400多家影院上映,一炮而红,成为1995年最卖座的电影(图1-13)。

图1-13 电影《玩具总动员》的分镜头

每个成功的电影人都知道团队之间良好沟通的重要性,特别是商业电影。当导演有了准确的方向后,就要把脑海里的每一个画面呈现在各个部门面前,只有通过一个强有力的团队的支持才能将最终的画面呈现出来。分镜头就是导演与各团队之间最有效及便捷的沟通工具。特别是在今天,因为有了更多的特效与

❶ [美]大卫·A. 普莱斯(David A. Price). 皮克斯总动员:动画帝国全接触. 吴怡娜,译. 北京:中国人民大学出版社,2009:120.

动画的加入，很多画面需要多个阶段的制作才能完成。对于大量的录屏抠像、虚拟世界、虚拟人物等，一个准确的分镜头可以帮助演员更清楚地知道自己是在什么样的情境下，跟什么人在什么样的机位下演戏；也可以帮助特效部门知道怎么来调整机位为后期合成来做准备；同时可以为造型部门提供准确的参考，便于美术、灯光等各部门提前准备好一切。

总而言之，对于一部影视作品，尤其是投资巨大的电影来说；分镜头是准确及有效制作的保证，而准确对影视作品制作而言是头等重要的事情。它预示了各部门可以在良好运转的同时与其他部门完美合作，演员和制作人员能获得最准确的参考，所有工期可以准时结束，资金能够被最大限度地节省。

1.3 分镜头的形式

分镜头发展到现在，已经形成了多种不同形式，可以根据影视作品的预算、制作周期、复杂程度，来选择不同形式的分镜头进行设计。

1.3.1 文字分镜头

文字分镜头是指用文字描述的方式，将分镜头写出来。

这种方式一般用于工期比较紧的影视项目，如市场上常见的影视广告、宣传片、短视频等。这种影视项目的制作周期长则一两周，短则一两天，所以不能在前期分镜头的环节花费大量的时间。文字分镜头是最容易快速实现的分镜头，一名熟练的工作人员，往往能够在几小时内完成10分钟左右的文字分镜头。

文字分镜头一般包括序号、镜头、内容、字幕/配音、时长等5个部分，复杂一些的还会有音乐、音效、道具、特效等内容。

序号： 给每一个镜头编号，在拍摄和制作的时候，就可以用"镜头×"进行沟通，方便快速地找到对应的镜头。

镜头： 主要是给摄像师看的，会明确标明该镜头需要使用什么景别、什么机位去拍摄，以及怎样运动。

内容： 用文字的形式写出拍摄的具体内容，要求语言准确，一般不要带有任何修饰性词汇。例如"天气好得让人心旷神怡"这样的表达就会让制作部门无从下手，正确的应该是"蓝色的天空中飘着几朵白云，风把几片树叶轻轻吹了起来"。

字幕/配音： 该镜头播映的时候，会配合什么样的配音、同期声、解说词等内容，以及这些内容的字幕，或者说明性的人名、地名、片名等字幕。

时长： 该镜头在剪辑时的时间长度，一般都以"秒"为单位。这项内容需要提前进行估算，正常的语速是3~5字/秒，一般都会以4字/秒的语速进行估算，可以根据字幕的内容来计算字数，进而计算出该镜头所需的最短时长。其实看文字分镜头的时长，就能看出来这名工作人员的能力。假设该镜头的配音是40字，那么时长最少也得8秒，如果小于这个时长，则说明该工作人员水平很业余。时长这一项只有最短时长，但并没有上限。因为角色说完话以后，还可以进行跑步、开车、思考等没有配音的行为。

表1-1是笔者为蔚来汽车制作的一部宣传片《豫城记·洛阳篇》的文字分镜头：

表1-1 《豫城记·洛阳篇》文字分镜头

序号	镜头	内容	字幕/配音	时长
1	全景	镜头快闪，洛阳地标、羊肉汤、龙门石窟、白马寺、牡丹。 洛阳丽景门的延时，太阳慢慢升起。 航拍，蔚来汽车行驶在洛阳的路上，路过洛阳地标九龙鼎	这是洛阳4000多年中，普通一天的开始	10
2	中景	车主正在开车，车窗外，洛阳的老城区	栗子，蔚来XXXX号车主，洛阳人	5
3	中景	车主环游世界的照片、视频的快闪	栗子爱好广泛，是越野、马术、潜水、高尔夫球、空中瑜伽的狂热爱好者，最近迷上了周游世界	12
4	全景	航拍，蔚来汽车穿过老城区	今天，是她一年中，在洛阳为数不多的一天	5
5	近景	车主在车内开车的特写镜头	车主：上午要去白马寺转转，放松一下心情	5
6	全景	洛阳白马寺的空镜头，展现出洛阳古老、历史、底蕴的一面	白马寺，中国第一古刹，创建于东汉，距今已有1900多年的历史	8
7	中景	车主和其他游客在白马寺上香的画面	千年时光，仿佛在佛祖眨眼间一闪而过	6
8	特写	展示唐朝的文物特写，例如画、书法、陶俑（该部分可以找网上素材）	字幕：曾经的隋唐风华、丝路起源、河洛之根	5
9	近景	龙门石窟中各种佛的各种空镜头，重点拍佛的头部，用大量佛的眼睛特写镜头切换，传达被历史看着的感受	灿烂的历史文化，也给了洛阳人兼容并包的基因	5
10	远景	车主静静站在龙门石窟的河边，河对岸是卢舍那大佛	感受着过去，畅想着未来	4
11	全景	航拍，车行驶在洛阳的路上		4
12	特写	车主在车上的特写画面	车主：下午得锻炼锻炼，旅途中得有个好身体啊	8
13	全景	路上，洛阳现代建筑的展示，洛阳电视塔、洛阳体育场等，展现现代社会的一面		10
14	中景	车主在为各项活动做前期准备，例如潜水前戴脚蹼、骑马前换马靴，健身前做各种拉伸准备活动	栗子认为，无论做什么事，都要做到专业级别	6

续表

序号	镜头	内容	字幕/配音	时长
15	全景	洛阳城中,熙熙攘攘的人群、奔腾的黄河水等镜头切换	在这个略显浮躁的世界中,总有些人要固执地认真下去	8
16	中景	车主骑马、健身、潜水、打高尔夫球的画面,还可以有车主孩子骑马等画面,表现家庭,以及年轻人的喜好	骑马、练瑜伽、打高尔夫球,这些很潮的外来文化,在洛阳这座传统的城市中,也被包容着,成长着	12
17	远景	体育场中(也可以是高校中),打篮球的人,跳街舞的人,表现外来文化		5
18	全景	航拍,车行驶在洛阳的路上		10
19	特写	车主在车上的特写画面	车主:晚上会会朋友,又该好久不见了	8
20	近景	车主和朋友们在车上欢声笑语地聊天		10
21	全景	洛阳夜景的展示。蔚来汽车行驶在洛阳的夜色中,五光十色的霓虹灯将整个城市照亮,明堂灯火通明,展现整部宣传片中华丽的一面	华灯初上,繁华如昔。当洛阳城被点亮后,隋唐盛世恍若眼前	10
22	特写	不同楼体的镜头,水席中各式菜的特写画面,与车主和朋友们一起开心吃饭的画面切换	始于唐代的洛阳水席,讲究有汤有水,味道多样,是洛阳人宴请不同口味朋友们的不二之选	12
23	近景	洛阳其他各色美食和车主特写镜头的切换		5
24	中景	酒吧、迪厅,年轻人在里面狂欢,车主和朋友们把酒言欢。台上,洛阳的歌手们在唱歌	入夜,洛阳城才展现出它年轻的一面	10
25	近景	车主和朋友们拥抱告别,上车		5
26	中景	车上,孩子们已经沉沉入睡,NOMI打开空调		5
27	全景	蔚来汽车行驶在洛阳夜景中的画面	这座城,就是世界	5
28	近景	车主在车内,五光十色的灯光在车身划过。开到车库,停车,车主下车,锁车,走向家中	这座城,就是家	10
29		出蔚来汽车logo,定版		5

1.3.2 画面分镜头

画面分镜头,也被称为故事板,是最常见的分镜头形式,使用绘画的方式将每一个镜头直观地绘制出来,并且标注镜头运动方式、时间长度、对白、特效等。一般不需要绘制得特别精细,只要能够表达清楚拍摄角度、摄像机的运动、人物的前后顺序、场景与人物的关系就可以了,如果有时间还可以绘制出光线和表情变化等。

画面分镜头对设计人员的要求较高,要求其不但要有镜头意识,还要有较强的美术功底,可以快速绘制出千姿百态的角色和场景。因为要一个镜头一个镜头地去绘制,所以画面分镜头所需要的工期也比文字分镜头要长得多。

画面分镜头的形式也很多,不同的国家和地区的导演,甚至每个导演都会根据自己的习惯去设计。目前业界比较通用的是日本动画界所使用的画面分镜头。它由左向右分为序号、画面、内容和时长,其中内容一栏还分为动作和对白两部分。

画面一栏,是供分镜头设计师去绘制该镜头的画面效果的,如果机位是运动的,还需要添加一些指示符号,来示意机位运动的方向和轨迹等。

在早期,这些画面分镜头都是使用画笔直接绘制在纸上的,例如日本的影视行业就习惯先使用铅笔勾勒出物体的轮廓,再使用红、蓝铅笔或者黄色铅笔绘制出物体的光影效果(图1-14)。

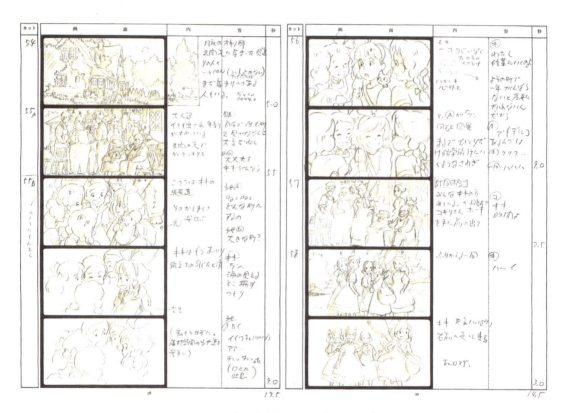

图1-14 动画片《魔女宅急便》的分镜头

日本人相对比较含蓄和内向,所以会把分镜头的各项内容都标得特别清楚,让别人拿着分镜头设计稿就能看懂所有的要求。

美国人相对就热情和外向很多,表现欲望强烈。所以美国的画面分镜头经常只在画面上标上很简单的指示符号,甚至什么都不标,然后将它们按照顺序钉在墙上,导演会站在这些分镜头前,向坐在下面的制作团队手舞足蹈地进行声情并茂的讲解(图1-15)。

图1-15　动画电影《超人总动员》的分镜头

因为画面分镜头这种形式能够让人直观地看到成品的效果，所以不但影视行业在使用，在产品设计、游戏、漫画等领域它也在发挥着作用。以漫画为例，漫画家往往会先绘制好画面分镜头，并提交给杂志、报刊或网站的编辑，通过以后才开始绘制正稿（图1-16）。

图1-16　彩色漫画《新编镜花缘》第一话的分镜头

1.3.3 动态分镜头

动态分镜头（即Previz-Board，是Previsualization Storyboard的缩写），也被称为前期视觉效果、预演分镜头，是在正式制作之前将全片所有内容简单制作一遍，用简单的动画来展示演员走位、取景、摄像机角度、摄像机运动等，供导演、摄影指导等拍摄时进行参考。在很多特效电影中，动态分镜头已经取代了传统分镜头、概念图、实体模型道具等传统的视觉规划方式。

动态分镜头的最大特点，就是能够完整并直观地展示最终成片的各种动态效果，包括角色动作、镜头运动、道具及场景运动等。

如果是一个团队在制作一部影视作品，而这个团队的人数比较多的话，导演的意图很难准确地传达给每一名制作人员。这个时候制作一部完整的动态分镜头，能够直观地使制作人员明白导演对画面的要求。

正因为动态分镜头展示的内容足够多，所以制作难度和周期也要远超文字分镜头和画面分镜头，一般来说，只有投资较大、周期较长的影视作品，尤其是电影，会普遍使用动态分镜头。

动态分镜头的制作方法大概可以分为三种：

①先手绘出每个镜头的画面，将画面通过扫描仪等设备转成电子图片，再逐一导入电脑软件中制作简单的动态效果。早期的迪士尼公司和皮克斯公司都是使用这种方式来制作动态分镜的。图1-17是皮克斯公司在2007年制作的动画电影《料理鼠王》的动态分镜头。

图1-17　动画电影《料理鼠王》的动态分镜头

②使用手绘板等设备，直接在电脑软件（如Photoshop、Painter、SAI、Animate）中进行画面绘制，并将需要运动的角色、场景、道具等单独放在一个个图层中，这样就可以将画面中的每一个物体进行单独的动态制作，从而进行更加细致的动作调整。例如在动画行业，会使用Animate（原Flash）软件制作动态分镜头，该软件不但可以直接绘制画面，还可以直接将画面中的各个元素转为元件，进行动态画面的制作。图1-18是2011年制作的动画片《哈普一家》用Animate制作的动态分镜头。

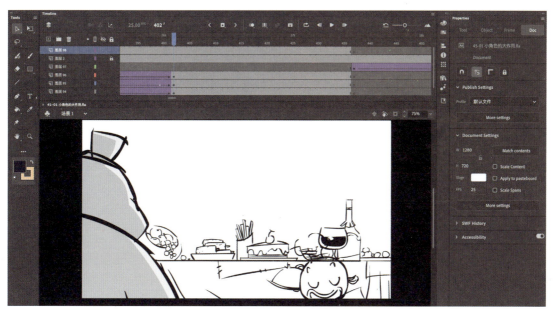

图1-18 动画片《哈普一家》的动态分镜头

③ 对于更加复杂的空间动态运动，会使用到三维软件进行动态分镜头的制作，摄像机可以在三维空间中展示出更加真实的运动效果，图1-19是2019年上映的科幻电影《流浪地球》的三维动态分镜头。

图1-19 科幻电影《流浪地球》的动态分镜头

拓展训练

1. 在网络上收集一些知名影视作品的分镜头，并结合最终成片进行观看，了解分镜头对最终成片的指导作用。
2. 观看一些优秀电影，尝试着将其中的一些镜头用文字的形式叙述出来。

第2章

分镜头画面元素

分镜头设计需要把影视作品中的每一个镜头以绘画的形式绘制出来，这就需要分镜头设计师熟练且准确地绘制出画面中出现的角色、场景、道具等内容，还要针对不同的剧情，设计出符合氛围的光影和色彩，并能准确地绘制出透视关系。

本章将分镜头设计的画面分解为各个元素，逐一讲解角色、场景、光影、色彩和透视，有助于学生了解分镜头的美术设计，为后续的专业设计打下基础。

分镜头设计是绘画的艺术。分镜头设计师不仅要善于运用影视镜头语言来讲述故事，同时还必须是一名绘画水平较高的画家，能熟练地画出想象中的角色动作和背景，因此对画面的构图、透视，人物结构、比例，场景的空间调度等都要熟练掌握，这样，才能得心应手地进行分镜头画面的创作。

2.1 角色和场景

一部影片中，通常都会有出场的角色和场景。在绘制分镜头之前，要先拿到相应的角色和场景的设计稿，这样才能更有针对性地去绘制分镜头。

在实拍的电影和电视剧中，因为都是真实的人类，所以体貌特征不会有很大的区别。但是在动画片或者科幻片中，会出现体型甚至容貌差异较大的角色，如巨大的怪兽、矮小的精灵等，这就需要拿到一张角色全图，将所有角色都放进去，使身高和体型差异显示清楚（图2-1）。

图2-1　迪士尼动画电影《超能陆战队》中的角色总图

如果是造型复杂的角色，如机甲、机器人等，就需要拿到角色不同角度的转面图，方便对各个角度的造型进行绘制（图2-2）。

图2-2　动画片《哈普一家》中的机甲效果设定图

场景也是一样的，一般在绘制分镜头前，都需要有一张主场景的平面图，图上能够清晰地标注场景的样式、规模、总体布局、建筑结构、构件和部件尺寸、墙的厚度和式样、门窗的位置和开放方向，室外的花草树木与室内陈设道具位置，以及场景的占地面积以及天幕衬片的位置。

平面图为场面调度提供平面基础，包括演员的调度、摄像机的拍摄角度、景别、推拉摇移处理。在进行分镜头的设计时，在平面图中不仅要考虑影片的场景结构、尺寸，还要尽量安排表演支点，让画面呈现立体化、多角度的效果，使构图更富有变化。一部影片由数百乃至上千镜头组成，特别是对于推、拉、摇、移等移动镜头所需要的地位要有全面考虑。既要考虑到建筑平面的合理性，又要从摄像机拍摄需要出发，善于进行合理的统筹安排。在设计镜头画面时，要牢牢抓住主要镜头角度，处理好前、中、远景关系，塑造层次感，加强景深效果（图2-3）。

图2-3　迪士尼动画电影《头脑特工队》的场景平面图

如果是室外场景，尤其是动画、科幻等中的超现实的室外场景，就需要有一张绘制得比较精细的设计稿或者气氛图，如哪个地方有什么样的植物、多大的瀑布、多宽的小路等（图2-4）。

图2-4　动画片《快乐小郑星》中的场景设计图

2.2 光影

不同的光影效果，给观众带来的体验是不一样的。

在电影工业发展的早期，光影是造成适度曝光必不可少的条件。随着电影技术的进步，光照的作用得到加强，以至于它可以使一部电影的故事性得到加强。在20世纪三四十年代，光照的作用都只是为了使男女演员看上去尽可能地光彩照人。一直到带有悲观色彩的影片的出现，光照的风格才成为一个真正地用视觉元素讲述故事的表达手段。❶

在布光的时候，首先要考虑的是照亮物体，只有照亮了物体，才能够对整体的画面效果进行调节，以便显现出更为适合场景的气氛。因此，照亮物体是布光的基础。这个照亮并不是将物体照得很亮，有时候为了突出扑朔迷离的效果往往使物体只显现出大致的轮廓线，这些都要根据实际需要去布置。

在20世纪三四十年代，"三点照明"的布光方法逐渐成为了行业标准。

三点照明，又称为区域照明，顾名思义，是使用三个光源去照亮物体，一般用于较小范围的场景照明。如果场景很大，可以把它拆分成若干个较小的区域进行布光。三个光源分别为主体光、辅助光与轮廓光，具体的布光位置如图2-5所示。

❶ [美]温迪·特米勒罗. 分镜头脚本设计. 王璇，赵嫣，译. 北京：中国青年出版社，2006：120.

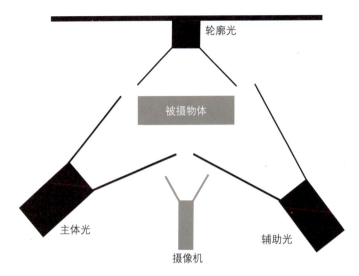

图2-5 三点照明布光位置示意图

主体光（Key Light）：通常用它来照亮场景中的主要对象与其周围区域，并且担任给主体对象投影的功能。主要的明暗关系由主体光决定，包括投影的方向。通常被安置在摄像机左边或者右边45°的位置。

辅助光（Fill Light）：又称为补光。用一个聚光灯照射扇形反射面，以形成一种均匀的、非直射性的柔和光源，用它来填充阴影区以及被主体光遗漏的场景区域，调和明暗区域之间的反差。通常辅助光的亮度只有主体光的50%~80%。

轮廓光（Rim Light）：以大逆光的形式，从背面向物体照射，使物体的边缘形成强烈的光照效果，以突出物体的轮廓，让物体的造型更加突出。

这些光源照射物体的效果如图2-6所示。

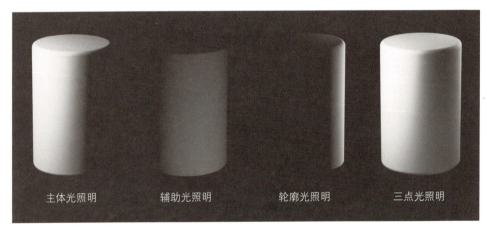

图2-6 三点照明效果示意图（1）

当灯光照射的主体物是一个人的时候，就不能单纯地考虑照亮的问题了。

人或者动画中的角色，要演绎剧本中的情节，要展示出自己的情绪，这就需要用不同的灯光效果去烘托气氛。

如果光的照射过于平均，就会使观众对画面中所有的事物一览无余，失去更多的想象空间，但也正因为如此，观众会感到更加踏实、放松。而如果将人或角色置于黑暗之中，观众知道画面中有一个人，但却

看不到他，就会产生紧张甚至恐惧的心理。这种基于对环境的未知所产生的恐惧感与我们的视点无关，只与布光有关。❶

因此，对同一个人营造出不同的光学环境以后，就会产生完全不同的视觉效果，从而营造出不同的情绪和气氛（图2-7）。

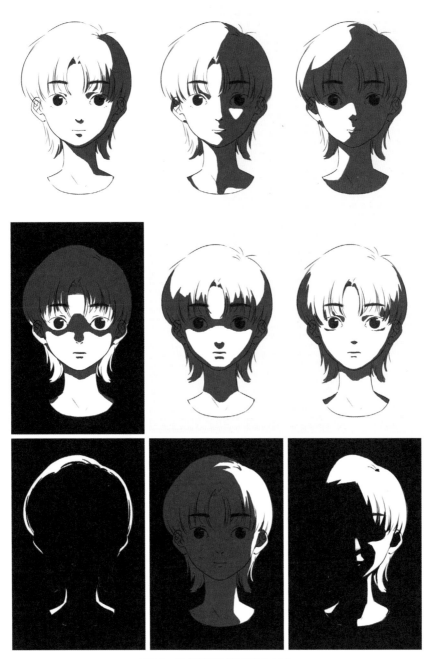

图2-7 三点照明效果示意图（2）

❶ [西]马科斯·马特乌-梅斯特. 动画大师课：分镜头脚本设计. 薛燕平，译. 北京：中国青年出版社，2021：17.

2.3 色彩

　　在影视作品中，优秀的画面色调能让观众更顺利地融入影片的情景中，让色调最大化地渲染影片的情绪氛围，从而更好地为情节服务。画面中的情绪氛围其实就是指画面传达给观众的感觉。氛围是由多种设计元素传达给观众的。这些设计元素主要包括色彩、固有色、明度、饱和度、照明等。

　　色彩和心理学相关。人们常说蓝色代表着压抑，红色象征着奔放热烈，紫色与神秘高贵画等号等。因此在美术、影视、设计等与色彩有关的行业，对于画面色调会看得十分重要。因为色彩的好坏，直接决定着观赏者的心情。抛开画面来讲，色调对于内容的表达也起到了一定的作用。

　　红色：温暖、富有、权力、兴奋、色情、浪漫、焦虑、愤怒；

　　橘色：火热、健康、繁茂、野心勃勃、迷人、奇异、浪漫、中毒；

　　黄色：快乐、能量、喜悦、无辜、谨慎；

　　绿色：生死攸关、成功、健康、肥沃、安全、不熟练、嫉妒、不吉利、有毒、有缺陷；

　　蓝色：稳定、冷静、可靠、安静、忠诚、真诚、被动、忧郁、冰冷；

　　紫色：明智、有品位、不受约束、神秘、暧昧、情欲、不可思议；

　　白色：天真、自由、纯洁、干净、冰冷；

　　黑色：端庄、正式、强悍、有权威、强大、危险、邪恶、悲伤、死亡。❶

　　即使是同一个场景，也可以使用不同的色彩来绘制，再通过调整画面的明度和饱和度，就可以向观众传达不一样的氛围效果。

　　色彩在影视作品中的作用主要有以下三点。

　　① **突出画面主体**。画面的主体物可能是角色，也可能是物体，这就需要在调色时通过削弱或增强光线、色彩、细节等技术手段，让画面元素隐匿或增强，使观众的注意力被吸引到主体物上。一个非常著名的例子是，斯皮尔伯格在《拯救大兵瑞恩》过去时段落的整体黑白中保留了穿红衣服小女孩的色彩。

　　② **创造色彩风格**。根据故事的氛围、内容等诸多因素来决定如何呈现一个恰当的影像风格，创造令人印象深刻的色彩风格。罗伯特·罗德里格兹的《罪恶之城》、张艺谋的《红高粱》《大红灯笼高高挂》《英雄》等都有出色运用。

　　③ **强化时空感**。色彩可以区分时空，如斯皮尔伯格的《拯救大兵瑞恩》、张艺谋的《我的父亲母亲》等；也可以通过调整景深、色温、光线明暗等使画面纵深感加强。

　　图2-8、图2-9中，蓝色调的图会让人感觉比较平静，而红色调的图中，虽然女孩子的表情很平静，但依然会让观众觉得环境很喧闹。

❶　[美] Karen Sullivan，等. 动画短片创意设计：编剧技巧. 巫滨，译. 北京：人民邮电出版社，2016：91.

分镜头画面元素 第2章

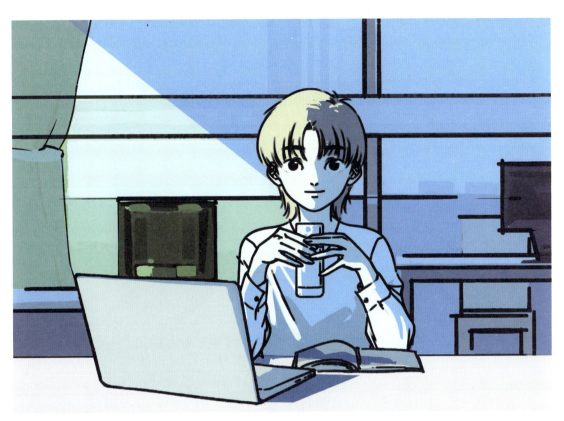

图2-8 蓝色调的环境

图2-9 红色调的环境

2.4 透视

"透视"一词原于拉丁文Perspclre（看透）。研究"透视"有一种简单的方法，通过一块透明的平板去看景物，将所见的景物准确地描绘在这块平板上，即该景物的透视图。后来，逐渐形成了透视学，即根据一定原理，在平面画幅上用线条表示物体的空间位置、轮廓和投影的科学。

简单来说，透视就是指画面的空间感。有了空间感，画面才会表现出真实的立体效果以及光影变化效果，从而更好地体现画面中的远近关系，使画面的表现更有说服力。

透视除了用于场景设定外，还可以用于绘制各种道具。

透视一般分为三种，即色彩透视、消逝透视和线透视，本书主要讲述线透视。

先来学习透视中最基础的概念——视角。一般来讲，视角分为俯视、平视和仰视（图2-10）。

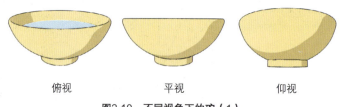

图2-10　不同视角下的碗（1）

在绘制场景时，一定要保证所有物体视角的准确性。但要注意，同一场景中，并非所有的物体都以同一视角呈现。如图2-11所示，三个碗由下往上依次摆在碗柜上，人的视线与中间的碗平行，那么，在同一张图中看到的碗的视角就有三种。

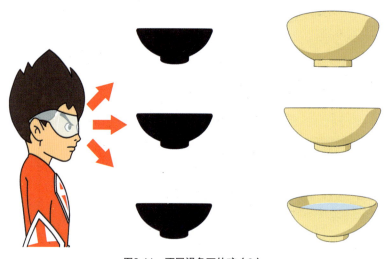

图2-11　不同视角下的碗（2）

在绘制场景时，一定要先确定好总视角的位置，这样才能准确地绘制其他物体的视角。

关于透视，经常会提到"一点透视""两点透视""三点透视"等概念。这些概念究竟指的是什么呢？

（1）近大远小法则

现实生活中，大小相同的两个物体，较近的物体看起来比较远的物体大，这被称为近大远小法则。

（2）一点透视、两点透视和三点透视

我们观察两条平行的铁轨，会发现这两条铁轨相交于远方的一点，如图2-12所示；再观察两排平行的建筑，会发现这两排建筑各自的连线也相交于远方的一点，如图2-13所示。在透视图中，这一点被称为消失点。我们可以进一步阐述，画面中的平行线都消失于无穷远处的同一点，并且该点位于画面的水平线上。

图2-12　一点透视的铁轨　　　　　　　　　　　图2-13　一点透视的场景

以上这类只有一个消失点的透视被称为一点透视。使用一点透视绘制建筑物时，会增强建筑物的立体感。图2-14中，左侧子图采用平面绘制，无法体现建筑物的立体感，右侧子图使用了一点透视绘制建筑物的侧面，使建筑物的立体感有所增强。

图2-14　一点透视

两点透视有两个消失点，画面的立体感更强，给人以较强的稳定性，在构图上，增加了体现远近的平面，使背景更广阔（图2-15）。

图2-15　两点透视

三点透视通过三个消失点构建空间。在三点透视中，不存在平行线的概念，所有的线都有自己的消失点，也可以说，画面中的每个物体都是由三个消失点延伸的放射线构成的。采用三点透视绘制的场景，其真实感极强，在大俯视或大仰视的视角中尤为突出（图2-16）。

图2-16　三点透视

拓展训练

1. 针对不同的关键词，例如"愤怒""悲伤""怀念"等，收集知名影视作品中相关的画面，并分析这些画面在光影和色彩上的设计效果。
2. 选择生活中的一个建筑，分别使用一点透视、两点透视和三点透视的方法，将其绘制出来。

第3章

镜头的基本原理

镜头就是观众的眼睛，影视作品的画面就是在模拟观众的眼睛所看到的影像。同一个事物或场景，从不同的角度甚至不同的视角，看到的效果都是不一样的。这就像给同一个女孩子拍照片一样，仰视就会显得腿长，俯视就会显得脸小。

本章将从镜头角度、镜头视角、镜头景别等方面，全方位地介绍不同镜头产生的不同效果，增加学生对镜头的了解。

画面镜头是组成整部影片的基本单位。若干个镜头构成一个段落或场面，若干个段落或场面构成一部影片。因此，镜头也是构成视觉语言的基本单位，它是叙事和表意的基础。

3.1 镜头看到了什么

影视作品中的画面，其实就是模拟观众的眼睛所看到的影像。因此，拍摄的设备就相当于是观众的眼睛。

一般来说，摄像机的镜头可以大致分为三种（图3-1）。

① **广角镜头**。这类镜头焦距在40mm以下，视角在60°以上，其中又根据参数不同分为广角、超广角和鱼眼镜头。顾名思义，视角大，视野就宽阔，景深长，清晰的范围就大。广角镜头强调前景，突出远近对比，而且近大远小，给人在纵深方向以距离更长的错觉，从而在整体上产生震撼人心的效果。广角镜头还有一个特点，就是容易造成画面周围的变形，不过也正是因其这一特点，常被摄影师们拿来拍摄特殊题材的摄影作品，这就是鱼眼镜头。

② **标准镜头**。这类镜头的焦距长度和所摄画幅的对角线长度大致相等，视角为40°~53°。其中，传统的135相机和现在常用的全画幅相机镜头焦距为40~55mm，半画幅（APS-C）相机镜头焦距一般在35mm，也就是全画幅的2/3左右。标准镜头可以简单理解成最接近人正常视觉的一组镜头，特点在于画面真实，但平实无华，适用于纪实。

③ **长焦镜头**。顾名思义，这类镜头焦距比标准镜头要长，焦距在85mm以上就可以称为长焦了，其视角在20°以下，根据参数的不同可以分为普通长焦远摄和超远摄。焦距长，视角小，在同等距离可以拍出比标准镜头更大的影像，且景深短，能很好地虚化背景，突出主体。长焦镜头有种类似于望远镜的功能，可以协助我们拍摄到远方的物体。但是其取景范围远远比肉眼所及范围小，适合拍摄远处的影像。这类镜头对拍摄技术要求高，适用于专业人士。

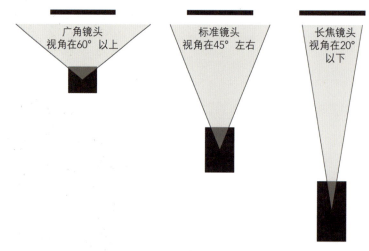

图3-1　三种镜头对比

在影视作品的拍摄中，尤其是拍摄人像或者其他角色的时候，广角镜头和长焦镜头呈现出的效果往往是不同的。

在近景或特写镜头的拍摄中，广角镜头的透视感极强，主体物会出现较强的球面化扭曲的效果，而长焦镜头下的主体物是比较正常的（图3-2、图3-3）。

图3-2　广角镜头拍摄近景或特写镜头时的效果

图3-3　长焦镜头拍摄近景或特写镜头时的效果

在远景的拍摄中,广角镜头的优势就体现出来了。它透视感强的特点,使画面更具有空间感和纵深感,被拍摄进画面的场景也更多;而长焦镜头就显得比较平,表现效果一般(图3-4、图3-5)。

图3-4　广角镜头拍摄远景镜头时的效果

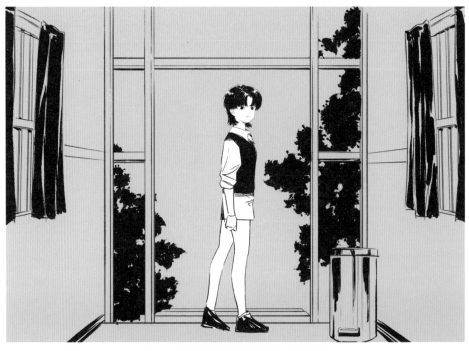

图3-5　长焦镜头拍摄远景镜头时的效果

3.2 镜头角度

3.2.1 仰视镜头

仰视镜头也叫低角度镜头，指镜头高于水平角度，从下向上拍摄的镜头，有时甚至低于地面。从心理学上来看，低角度镜头会让主体物看起来强壮、有力（图3-6）。

图3-6　仰视镜头效果

从低处往上看，视野中角色对象的力量感大大增强。环境和背景变得无关紧要，甚至变成增强视野中主体物力量的元素，并增加了速度感。仰角越极端，视野中的主体物对象越具有强大威胁性，会减弱观众的安全感，并使观众产生被控制、被约束的感觉。

仰视镜头充满了紧张感、压迫感。视野中的主体物会产生令人惧怕、让人感到庄严或者令人尊敬的心理感觉，使视野中矮小的角色变得高大。

仰视镜头常被用来表现宗教建筑中的神像、人民领导者、拥有特殊能力的超人或者巨大的怪物，有时也被用来模仿儿童的视角。

3.2.2 平视镜头

平视镜头是指镜头平行于水平角度，且基于人的眼睛最自然的观察高度，也是其他所有镜头角度的参照物。平视角度的画面能最直接地被观众感知，或者使观众有一种和主体物面对面的感觉。这也是使用最频繁的镜头角度。

平视镜头减少了由于主观意识所产生的主观视角心理优越感。和仰视镜头相比，平视镜头显得比较客观，主体物视角平视，处在和观众同等的心理位置上（图3-7）。

图3-7 平视镜头效果

平视镜头是一种非常中性化的镜头。镜头中角色对象的力量、善恶等属性随着镜头中其他元素的变化而产生起伏。平视镜头本身无法对视野中的角色对象加以评价。

平视镜头常常被用来表现平等谈判的双方、正在交谈的情侣、友好的朋友关系和团队合作者之间的讨论等。

3.2.3 俯视镜头

俯视镜头,指镜头低于水平角度,从上向下拍摄的镜头。

这种镜头具有如下基本特点:使被拍摄物体呈现一种被压抑感,使观众产生一种居高临下的视觉心理,展示比较开阔的场面和空间环境,从特定角度展现运动线条,使影像压缩变形来制造特殊效果(图3-8)。

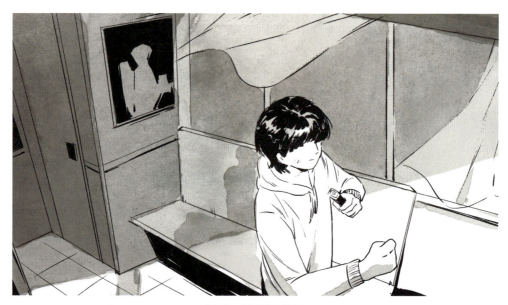

图3-8 俯视镜头效果

俯视镜头常被用来表现站立的大人看着脚下正在玩耍的孩子或宠物，强大的战士看着弱小的对手，高层次的上级看着下属，等等。俯视镜头使视觉范围内的物质对象显得卑弱、微小，降低了视觉对象的威胁性，相对增强了主观视角这一方的威胁性。俯视镜头中的角色对象被推到与镜头中背景同等地位的心理位置上，变得次要，感觉似乎被背景所包容、吞没。由于心理上的作用，俯视镜头的角度越大，其中的角色对象的动作会变得越缓慢、无力、呆滞，让人感觉充满不自信或幼稚感。这是因为角色的力量感被周围的场景所吸收的缘故。

视角非常高的俯视，甚至于在空中俯瞰角度的镜头，被称为鸟瞰镜头。它往往用来表现壮观的城市全貌、绵延万里的山川河野、万马奔腾的战场、一望无际的辽阔海面等。鸟瞰镜头会使观众对视野中的事物产生极具宏观意义的情感。

3.2.4 倾斜镜头

倾斜镜头指的是摄像机倾斜或不与水平线平行的镜头，它的画面是偏离中心或是倾斜的，充满不稳定和不确定性（图3-9）。这种故意为之的倾斜角度的镜头也被称为"荷兰角镜头（Dutch Angle）"。

图3-9　倾斜镜头效果

倾斜镜头会让画面失去平衡感，通常表现不安、暴力、惊险、醉酒等情境；也能在表达疯狂、丧失方向感、药物对精神的影响或气氛改变时采用；还可以通过环境的不稳定感给观众传达角色不稳定的情绪，让人身临其境地体会到电影中那些充满悬念的恐惧。

倾斜镜头具有相当强的主观意向，这种主观意向显示为无所适从、迷乱和茫然。它是充满心理动感的镜头，而这种镜头的心理运动方向是下滑的。也就是说，倾斜镜头预示着更坏的局面、即将来到的危机等，使观众感觉焦虑、紧张，并希望能够采取某种心理动作稳定下来，但观众又明白采取任何心理动作都是徒劳的，因为无法弄清所要面对局势的复杂程度。它为观众显示出何去何从的多种可能性，让观众得以喘息，但同时又显示出所有方向都隐藏着莫名的威胁。

3.3 镜头视角

在创作影视作品时，镜头永远在代表或模拟一个视角，视角不同给观众造成的视觉效果也就不同。影视创作正是借助这一点来引起观众视觉心理的变化，利用镜头语言来传情达意，给观众以想象的空间与参与的机会，尽量使观众对人物或故事产生共鸣，从而达到引人入胜的艺术效果。

3.3.1 主观视角镜头

主观视角镜头又称第一人称视角，指的是摄像机通过角色的主观意识来展示角色所看到的事物，让观众看到或听到的事物和角色本身所看到或听到的保持一致，从而进入角色的内心世界。

主观视角镜头把摄像机的镜头当作剧中人的眼睛，直接目击其他人、事、物。它因代表了剧中人物对人或物的主观印象，带有明显的主观色彩，可能达到使观众身临其境、感同身受的效果，进而使观众和人物进行情绪交流，获得共同的感受。主观视角镜头一般在心理片和恐怖片中所占比重较大（图3-10）。

图3-10 主观视角镜头效果

主观视角镜头有以下三个特点。

① **画面的景别**。景别越小，主观性越强。一般来说，镜头是远景和大远景这种大景别时，观众都很比较容易从电影中将注意力抽离出来的，或者说观众的注意力不会一直集中在影片上。虽然观众在屏幕前看到环境的大远景时是赏心悦目的，但很难一直全情投入。当运用大特写的时候，主观性就比较强了，会将观众的注意力锁定在影像中。

② **摄像机的高度**。一般来说，拍摄人物时摄像机跟人物的视线是相平的。从上往下俯拍的时候，主观性就会更强一点。摄像机的高度也不是绝对的，如把摄像机贴到地面上，可能表达的不是主观性，而是一个超低角度的特别视角。

③ **摄像机的运动方式**。摄像机越缓慢、越平滑的镜头运动，比如说慢慢地摇镜头，其呈现的内容的主观性就越弱。摄像机运动越复杂，摄像机拍摄的画面对故事递进的干预性就越强，这样主观性就越强。人的

视觉会刻意捕捉画面中的重点，同时注意力也就被吸引过去了，相较于常规摄影，手持摄影的主观性就很强。

3.3.2 客观视角镜头

客观视角镜头，又称中立镜头或第三人称视角，是影视作品中最为常见的一种拍摄角度。它不是以"剧中人"的眼光来表现景物，而是直接模拟摄影师或观众的眼睛，从旁观者的角度纯粹客观地描述人物活动和情节发展的镜头，没有给观众施加任何特定的内容，观众置身于内容之外，就像从一个旁观者的角度在欣赏一样。

在采用客观镜头时，要保证不让被拍摄者直视摄像机镜头，否则很容易破坏观众在观看时那种"局外旁观者"的感觉。

一般这种镜头视点不带有明显的导演主观色彩，也不采用剧中角色的视点，而是采用普通人观看事物的视点，所以才被称为"客观视角镜头"（图3-11）。

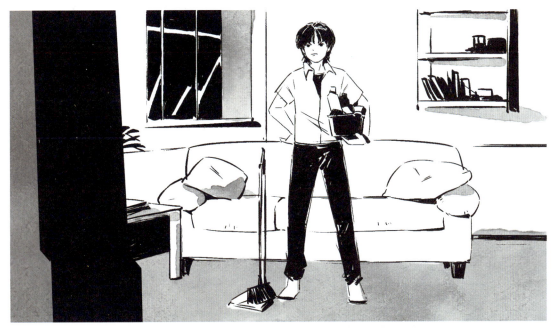

图3-11　客观视角镜头效果

它将事物尽量客观地展现给观众，更类似于一种平行角度，其语言功能在于交代、陈述和客观记叙。极端的客观视角镜头，让观众和画面之间有一种疏离感，没有任何交流。

3.3.3 反应镜头

反应镜头是影视镜头语言的一种形式，顾名思义是表现人物或角色对某事件作出相应反应的镜头。

反应镜头由于叙事的需要，会多方位丰富情节，展示人物内心活动，描绘其情感流露，并强调其显现的行为状态。反应镜头表现相应人物的眼神特征、面部表情或肢体动作以及相关细节等，它与叙述的事件镜头相互照应并达成特定的内在联系。

反应镜头通常是无声的，因为它展示的是角色的面部表情（皱眉、微笑、吸气等）。有时一个镜头开始于无声的反应，然后人物或角色会说出他的情绪（图3-12）。

图3-12 反应镜头效果

反应镜头的作用主要有以下三个。

①**服务于故事**。顾名思义,反应镜头包含某人的反应,这是一种快速的情感节奏。如果没有上下文,你可以通过表情感受人物的状态;如果结合上下文去看,镜头会有更多意义,也会更有力。

②**服务于剪辑**。反应镜头给了剪辑以灵活性和更多选择,例如影片节奏过快,可以通过插入反应镜头,让剪辑后的节奏慢下来。

③**服务于表演**。反应镜头往往是角色的近景或特写,这就为角色提供了一个绝佳的位置来展示表演,同时也推进了故事的发展。

3.3.4 过肩镜头

过肩镜头是指摄像机位于一个角色身后的同时面对着另一个角色,这样前者的肩膀和背部就对着观众的镜头(图3-13)。

图3-13 过肩镜头效果

在影视作品中，过肩镜头常用来处理角色对话的场景，而大部分影视作品都需要靠角色对话推进剧情。过肩镜头是一种关系镜头，会交代角色之间的位置关系，把观众放在旁观者的位置，从而可以加强观众的影片代入感。

将背对镜头的角色纳入镜头，可以增加空间深度，让景框中除了主要角色与背景平面之外，还多了前景的层次。

过肩镜头通常需搭配中景、中特写或特写（或其他取景更宽广的镜头）才能完全发挥作用。在多数情况下，过肩镜头是将两个互相搭配的镜头剪成一组，对应的反拍镜头会从相反的角度拍摄，高度、构图、焦距、景深通常都与第一个镜头相同。

3.4 镜头景别

景别是指由于摄像机与被摄体的距离不同，而造成被摄体在摄像机寻像器中所呈现出的范围大小的区别。

在影视作品中，景别的划分，一般都是以人物或角色出现在画面中的部分来定的，概括起来可分为5种，由近至远分别为特写（指人体颈部以上）、近景（指人体胸部以上）、中景（指人体膝部以上）、全景（人体的全部和周围背景）、远景（被摄体所处环境）。但在实际的应用中，还细化出来更多的大特写、中特写、全特写、宽特写、中近景、中全景等不同景别（图3-14）。

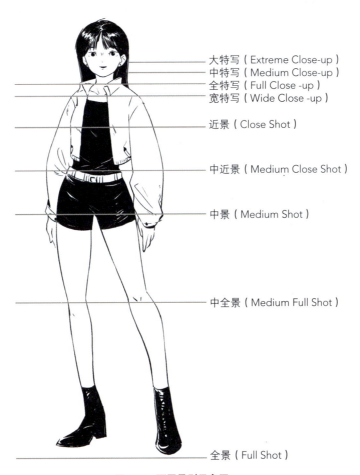

图3-14　不同景别示意图

在影视作品中，导演利用复杂多变的场面调度和镜头调度，交替地使用各种不同的景别，可以使影片剧情的叙述、人物思想感情的表达、人物关系的处理更具有表现力，从而增强影片的艺术感染力。

3.4.1 远景镜头

远景也被称为广景，用来表现场景的全貌与人物的全身动作。它展示了该影视作品的地点（在哪发生）、主体物（人物或角色）、时间（在什么时候发生）以及剧情（发生了什么事）。因此，这是最重要的镜头，因为远景中的信息量最大，从而包含了一部影视作品的所有元素。

远景的范围较大，可以把人物或角色的体型、衣着打扮、身份交代得比较清楚，环境、道具让人看得明白，大多数影视作品的开端、结尾部分都会使用远景镜头（图3-15）。

图3-15 远景

最极限的远景被称为"极大远景"，最典型的用法是表现地域的广袤，如一座城市的天际线、一片田野的地平线、一片大海的海平线等。在很多影视作品中，往往用一个极大远景的镜头去交代影片发生的地点，以及烘托并展示影片宏大的视觉效果。

3.4.2 全景镜头

全景镜头的画面能够完整地展示出角色从头部到脚部，还会包含一些场景。在影视作品中，全景镜头一般都会把角色整体都放在画面中，尽量避免角色的头或脚等身体的一部分在画面以外（图3-16）。

全景的主要作用，是展现角色的肢体语言、所处位置和环境等，因此在全景镜头中，也要尽量避免出现角色过于丰富的表情。

图3-16 全景

3.4.3 中景镜头

中景镜头的画面能够展示出角色从头部到腰部,重点表现人物的上身动作,是所有景别中使用频率最高、叙事功能最强的。中景的特点决定了它可以更好地表现人物的身份、动作以及动作的目的。在中景的画面中,不但能展示出角色的姿势和肢体语言,还可以捕捉到其脸上表情的变化(图3-17)。

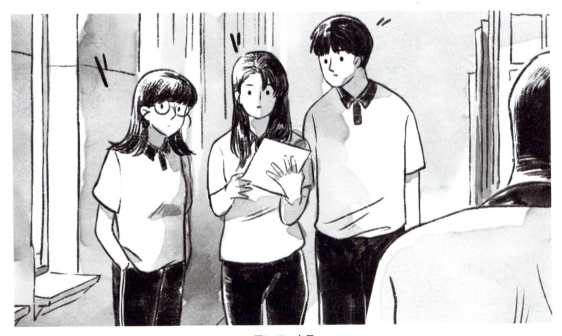

图3-17 中景

在多人对话的镜头中,中景是主要的景别。可以全方面地展现角色的口型、表情,以及细微或夸张的肢体动作,甚至还可以展示其对话角色的背部动作。

在中景的画面中，一般不要超过5个角色，否则就会造成角色之间的相互重叠。

3.4.4 近景镜头

近景镜头的画面能够展示出角色从头部到胸部，能让人清楚地看到人物细微动作。近景着重表现人物的面部表情，是刻画角色性格最有力的景别。近景角色一般只有一人做画面主体，其他人物往往作为陪体或前景处理（图3-18）。

图3-18　近景

在表现角色的时候，近景画面中主要角色占据一半以上的画幅，这时，角色的头部尤其是眼睛将成为观众注意的重点。近景常被用来细致地表现角色的面部神态和情绪。

在近景画面中，环境空间被淡化，处于陪衬的地位。在很多情况下，可以将背景虚化，增加景深效果。这时背景环境中的各种造型元素都只有模糊的轮廓，更有利于突出主体。

3.4.5 特写镜头

特写（Close-up）镜头强调角色的面部或其他部位的镜头，能细微地表现人物面部表情，刻画人物，表现复杂的人物关系。特写镜头是电影画面中视距最近的镜头，因其取景范围小，画面内容单一，可使表现对象从周围环境中突现出来，造成清晰的视觉形象，得到强调的效果（图3-19）。

特写镜头能表现人物细微的情绪变化，揭示人物心灵瞬间的动向，使观众在视觉和心理上受到强烈的感染。

最极限的特写镜头又被称为"大特写"，一般用于展示角色面部的细节，如眼睛、嘴，或者用于展示某一件物品的细节，如花瓶上的图案、墙角的一块石头等。这种大特写镜头可以用于提升情绪或气氛的场景中。

现在再回过头来，看看图3-15～图3-19这5张分镜插图，在图3-15远景中，可以看到故事发生在学校长长的走廊中，两拨人正相向而行；在图3-16全景中，能看清楚面对镜头的这三个人的肢体动作，左右两个人正在簇拥着中间的女孩，一起看女孩手中拿着的纸，而背对镜头的这三个人正在向他们靠近；在图3-17

图3-19 特写

中景中,能清楚地看到面向镜头这三个人的表情发生了强烈的变化;图3-18近景中,能非常清楚地看到,中间女孩的表情由惊讶变成了欣喜;最后图3-19特写中,能够看到女孩的表情细节眼中的泪水即将夺眶而出。

🎬 **拓展训练**

1. 使用不同的镜头角度,去拍摄同一个同学,讨论各个角度带来的不同感受。
2. 在日常生活中,选择一个特定的事物,例如一个雕塑、一棵树、一个人,尝试拍摄出全景、中景、近景、特写等不同景别的镜头。

第4章

分镜头的绘制格式

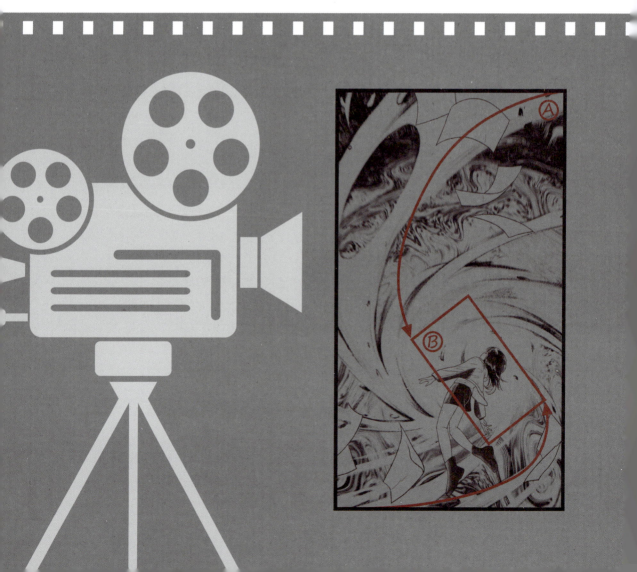

影视作品是动态的，而分镜头的设计稿是静态的，因此在绘制的时候，需要通过一些辅助图形和线条，用特定的格式来指示出动态效果。尤其是运动镜头的绘制，还要根据不同的需要，将画幅扩大去绘制。

本章从最基础的画面构图开始讲起，分别讲解了固定镜头和运动镜头的绘制格式，教授学生绘制出专业的分镜头设计稿。

4.1 画幅宽高比

对于影视作品来说，播出平台一般是电视机、电脑、Pad、手机等，因此在设计和绘制分镜头的时候，一定要根据屏幕画面的尺寸进行绘制。

在影视行业中，画面的尺寸一般会被表述为宽度与高度的比率形式，这一比率被称为画幅宽高比（Aspect Ratio）。

在电影诞生初期，最常使用的35mm电影胶片的宽高比是1.33：1。电视行业诞生后，大量的电影作为电视内容进行播映，因此电视的宽高比也设定为1.33：1。

传统意义上的电视画面主要分为以下3种制式。

Phase-Alteration Line，简称PAL制。中国、德国、英国和其他一些西北欧国家采用这种制式。这种制式帧速率为25fps（帧/秒），标准分辨率为720×576像素。

National Television Systems Committee，简称NTSC制。采用这种制式的主要国家有美国、加拿大和日本等。这种制式的帧速率为29.97fps（帧/秒），标准分辨率为720×480像素。

Sequential Coleur Avec Memoire，简称SECAM制。采用这种制式的有法国、苏联和东欧其他一些国家，这种制式帧速率为25fps（帧/秒），标准分辨率为720×576像素。

随着制作技术的不断进步，电影行业开始尝试VistaVison和CinemaScope等不同宽高比格式的宽银幕影片。新的画幅宽高比不断被开发出来。

1.33：1：长达1个世纪，这一直是电视节目的标准格式，可适配无声时代电影底片比例，现在已不再是电视屏幕比例的唯一标准了。

1.78：1：这种画幅宽高比是目前用得最多的，也被称为16：9，现在已经成为高清显示的标准格式，比较常见的有720P和1080P两种，720P画面分辨率为1280×720像素，被称为HD标准，而1080P画面分辨率为1920×1080像素，被称为Full HD（全高清）标准。

1.85：1：20世纪50年代中期以来，一直是占主导地位的电影画幅宽高比，至今仍被广泛使用。

2.40：1：这种宽银幕通常用于高预算的商业电影大片中。

这些常用的屏幕画幅宽高比的对比效果如图4-1所示。

从图4-1中可以看到，该画面表现的是楼上的男孩正在看楼下聊天的两个女孩。这4种常用的画幅宽高比中，1.33：1显得最为拥挤，所有的画面内容都挤在一起。而2.40：1的画面中，因为左右的宽度较大，画面内容可以摆放得比较宽松，层次感更强，视距也更加宽广，更适合人眼的观看范围。

在分镜头的绘制之前，首先要确认整部影视作品的画幅宽高比，然后才能着手去进行绘制。

1.33∶1（4∶3）

1.78∶1（16∶9）

1.85∶1

2.40∶1（宽银幕）

图4-1　不同画幅宽高比

4.2 构图

在影视作品创作的过程中,根据创作题材和主题思想的要求,把画面中的角色、场景、道具等元素,适当地进行规划、组织和排列,使之形成一个协调、完整,具有一定艺术形式的画面,称为构图。

构图的目的,就是研究如何在画面中处理好空间关系,以突出主题,增强艺术感染力。成功的构图能使画面中的内容顺理成章,主次分明,主题突出,赏心悦目。反之,就会影响作品的效果,没有章法,缺乏层次,整个画面不知道表达的是什么。

4.2.1 黄金分割线构图

黄金分割(Golden Ratio)是一种古老的数学方法,其创始人是古希腊的毕达哥拉斯。他在当时十分有限的科学条件下大胆断言:一条线段的某一部分与另一部分之比,如果正好等于另一部分同整个线段的比,即0.618,这样的比例会给人一种美感(图4-2)。

图4-2　C点为黄金分割的位置

在影视作品中,黄金分割线一般用于确定角色或主体物在画面中的位置,如九宫格定律(The Rule of Thirds),即把画面分别在水平和垂直的方向上分为三等分,共九个格子,将画面的主体物放在两条线的交汇处,这样的比例约为0.66,和黄金分割线的0.618相差不大,但更为直观,在影视行业中被普遍使用(图4-3)。

图4-3　1.33∶1和1.78∶1画面中的九宫格对比

例如,在一般的观念中,应该把角色或主体物放在画面正中心的位置,但是这种构图使左右两边过于均衡,画面就会显得比较呆板。而且在传统观念中,角色在画面中完全居中可能会使观众产生遗像、证件照的印象,因此要尽力避免(图4-4)。

图4-4 主体物居中构图

把角色放在九宫格两条线的交汇处,在水平方向上,角色正好处于黄金分割线的位置,这样的构图就更符合观众的审美,也为画面一侧留出较大的空间,使空间感和纵深感更强(图4-5)。

图4-5 黄金分割线构图

4.2.2 头顶留白构图

留白是源于中国画的表现手法,就是给画面某个地方留下空白,看似什么都没有,其实对视觉起到了很好的平衡作用。

留白也在影视创作中得到了广泛的运用,尤其是在画面里,如果画面中的物体太满,视觉上会感觉很被动,没有想象的空间。如果留白的空间太大,画面又会显得比较空,角色或主体物在画面中的占比太

小，会造成主体不突出的情况。

一般情况下，在影视作品的中近景和特写镜头中，观众看到的是角色的头部和上半身，而且会习惯性地去看角色的脸部，尤其是眼睛，这就需要在构图上充分利用这一点。

头顶留白（Headroom）指的是角色头顶和画面顶部之间的空间。

在一般情况下，除非有剧情要求必须要出现的东西，否则不要给角色头顶留下太多的空间，这会使画面上半部比较空，而下半部又比较满，造成画面整体失衡的情况（图4-6）。

图4-6　头顶留白过多

因为观众一般都会去看角色的脸部，所以在头顶留白的构图中，结合黄金分割线构图的原则，尽量把角色的脸部放在垂直方向的中心位置，这样眼睛就会在垂直方向的黄金分割线的位置（图4-7）。

图4-7　头顶留白效果

头顶不能留太多白,但也不能完全不留白,尤其是在全景或远景镜头中,如果角色头部和脚部分别顶到画面的顶部和底部,就会造成业内俗称的"顶天立地"的错误效果,观众视线的活动范围就只有左右两边,显得很拘束(图4-8)。

图4-8　完全不留白的效果

所以,如果角色全身都在画面中的话,不但头顶需要留白,画面底部也需要留白,这样才能使画面看起来舒适、不拥挤。而且脚下的空间要小于头顶的空间,这样角色就不会让人感觉很飘(图4-9)。

图4-9　顶部和底部留白

4.2.3 视线留白构图

视线留白（Looking Room）指的是从角色的眼睛到对面画面边缘之间的空白区域。

例如演员往左看，观众会跟随着演员的眼睛看向画面的左侧。如果这一侧的画面空白区域太少，会导致角色距离画面边缘太近，会给观众以拥挤、幽闭、被困的感觉，而角色脑后却出现了大片的空白，这种脑后负面空间会暗示悬疑、恐惧、脆弱等情绪（图4-10）。

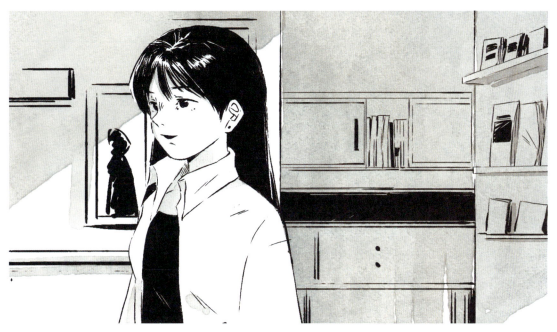

图4-10 视线留白太少

在角色视线一侧留出大片空白，会使视线的空间更大，也会刺激观众去看角色在看什么，让观众产生很多的联想，用画面去引导观众（图4-11）。

图4-11 视线留白构图效果

4.3 固定镜头的绘制格式

在影视行业中，固定镜头 (Fixed Shot) 是指在拍摄一个镜头的过程中，摄像机机位、镜头光轴和焦距都固定不变，画面中角色和物体可以任意运动，同一画面的光影也可以发生变化。简单来说，就是机位是固定的，而画面中的角色、物体、光影是动态的。

固定镜头视点稳定，符合人们日常生活注视详观的视觉体验，也是影视作品中最常用到的镜头。

在分镜头的绘制中，大部分固定镜头可以直接绘制出来，但有一些运动幅度比较大的镜头，就需要在画面中做一些醒目的标识，将运动效果指示出来。

平移运动：分别绘制出"START"（起始点）和"STOP"（结束点）的平移物体，并在两者之间绘制箭头，标上"MOVE"（移动）或者"JUMP"（跳）等字样，箭头标识和指示文字要用醒目的颜色绘制，方便制作人员将其与分镜内容区分开（图4-12）。

图4-12 平移运动的绘制

曲线运动：分别绘制出"START"（起始点）和"STOP"（结束点）的运动物体，并在两者之间绘制箭头，标上"DOWN"（下落）或"UP"（上升）的字样，如果是向后或者向前的运动，需要将箭头绘制出透视感，以便正确指示出物体运动的深度（图4-13）。

图4-13 曲线运动的绘制

入镜出镜运动：在物体运动的一侧绘制运动方向的箭头，并标上"IN"（入镜）或"OUT"（出镜）的字样，如果是向后或者向前的运动，需要将箭头绘制出透视感，以便正确指示出物体运动的深度（图4-14）。

图4-14 出镜运动的绘制

旋转运动： 在物体旋转的一侧，绘制弯曲的箭头，标上"ROUND"（旋转）的字样，如果旋转好几圈，也可以在"ROUND"后面添加数字进行说明（图4-15）。

在分镜头的绘制中，如果画面中有角色，运动效果比较简单的时候，也可以使用上述箭头进行标识（图4-16）。

图4-15 旋转运动的绘制

图4-16 箭头表示骑车人向右上移动

如果角色的运动比较复杂，就需要绘制出角色的不同姿势和位置，并加上相应的箭头表示运动方向。如图4-17就展示了角色先在画面右侧转过身，再向下俯身并向画面左侧移动，最后再起身并再向画面左侧移动的复杂动作。

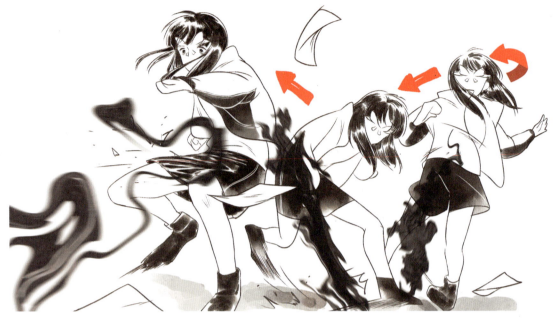

图4-17 角色复杂动作的绘制

4.4 运动镜头的绘制格式

运动镜头（Traveling Shot），就是移动摄像机机位、改变镜头光轴、变化镜头焦距进行拍摄，通过这种拍摄方式所拍到的画面。常用的移动镜头有推镜头、拉镜头、摇镜头、移镜头和综合运动镜头等。

4.4.1 推镜头和拉镜头的绘制

推镜头（Push In）是指镜头向角色或主体物的方向推进，使画面有以下的特点。

① 推镜头形成视觉前移效果。

② 推镜头具有明确的主体目标。

③ 推镜头使被摄主体由小变大，周围环境由大变小（图4-18）。

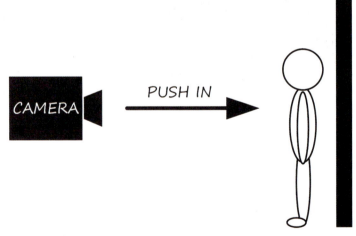

图4-18 推镜头图示

拉镜头（Pull Out）则正好相反，是摄像机向后拉，逐渐远离角色和主体物，拉镜头的画面特点有以下两个：

① 拉镜头形成视觉后移效果。
② 拉镜头使被摄主体由大变小，周围环境由小变大（图4-19）。

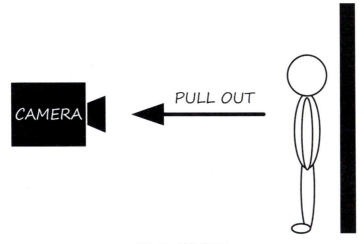

图4-19　拉镜头图示

正中心推镜头：按照规定的画幅宽高比，分别绘制出推镜头前和推镜头后的画面框，并在框的右上角标出A（起始点）和B（结束点）的字样，在两个框对应的四个角分别绘制箭头，指示出推镜头的方向，箭头标志和指示文字要用醒目的颜色绘制，方便制作人员将其与分镜内容区分开（图4-20）。

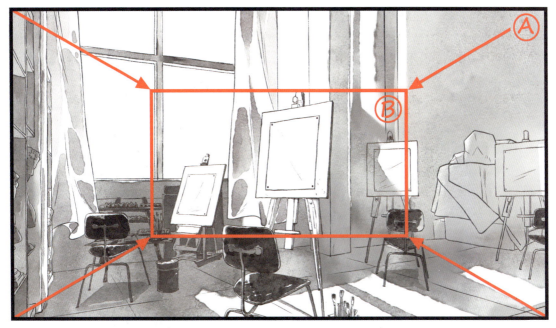

图4-20　正中心推镜头的绘制

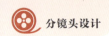

正中心拉镜头： 和推镜头的绘制方式一样，只不过箭头所指的方向是相反的，另外，框右上角的A（起始点）和B（结束点）的字样，位置也是相反的（图4-21）。

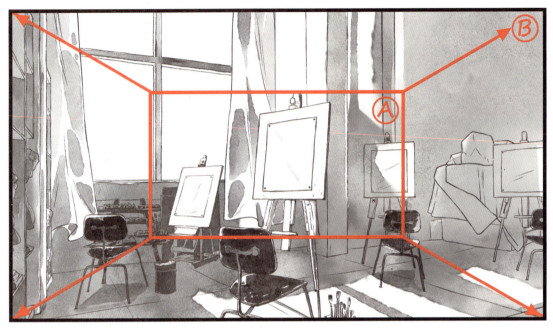

图4-21 正中心拉镜头的绘制

偏中心推镜头： 与正中心推镜头的绘制方式一样，只不过内部的画面框不在画面的正中心，而是在稍偏的位置。在实际的制作中，内框的位置可以更偏，甚至紧挨着外框。内框的大小也不是固定的，只要保证固定的画幅宽高比，内框可以更大或更小（图4-22）。

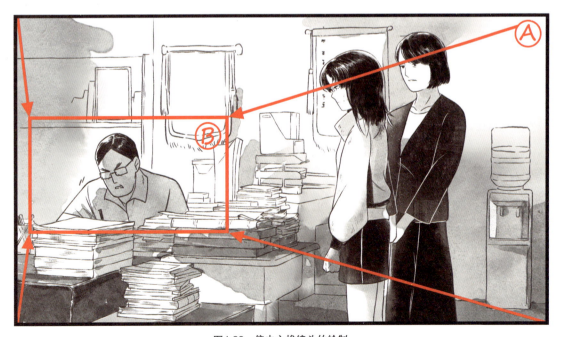

图4-22 偏中心推镜头的绘制

偏中心拉镜头：参考偏中心推镜头，箭头的方向相反，A（起始点）和B（结束点）的位置也是相反的。

旋转推镜头：镜头旋转着向前推进，绘制方法和其他推镜头一样，箭头的连接线需要绘制为曲线，为了避免画面混乱，一般绘制两组对角线的指示箭头即可（图4-23）。

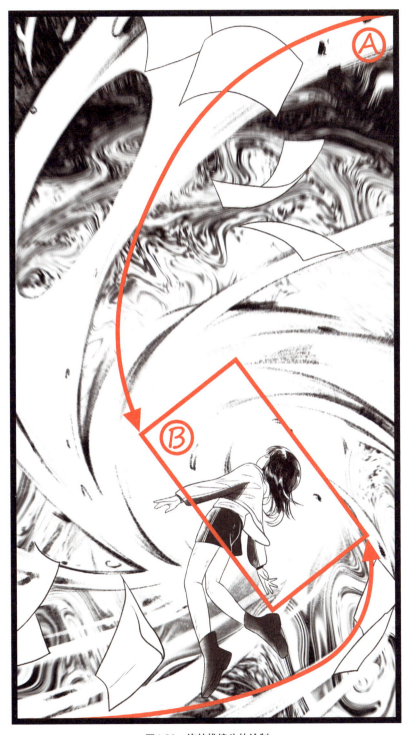

图4-23　旋转推镜头的绘制

4.4.2 摇镜头的绘制

摇镜头是指镜头机位不动,借助于三脚架上的活动底盘或拍摄者自身作支点,就像转动头部环顾四周一样,变动摄像机光学镜头轴线的拍摄方法。其中最常用的是水平摇镜头(Pan),也就是将镜头左右摇动,另外垂直摇镜头(Tilt)是指将镜头上下摇动(图4-24)。

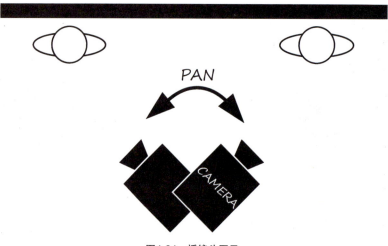

图4-24 摇镜头图示

水平摇镜头:按照规定的画幅宽高比,分别绘制出摇镜头前和摇镜头后的画面框,并在框的下面标出A(起始点)和B(结束点)的字样,将A、B两点用箭头连接,绘制出摇镜头的方向,并在箭头下标上"PAN"(摇),箭头标识和指示文字要用醒目的颜色绘制,方便制作人员将其与分镜内容区分开(图4-25)。

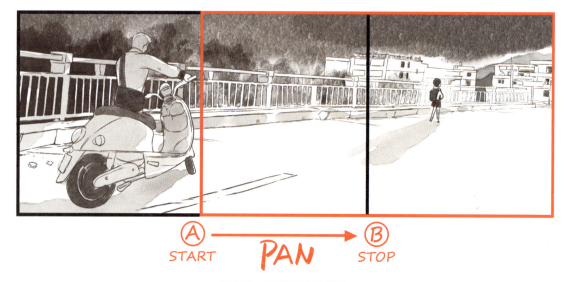

图4-25 水平摇镜头的绘制

有一些特定的摇镜头,会把镜头放在道路的转角处,让角色从道路的一侧转弯后跑入另一侧,营造冲向镜头又远离镜头的冲击感。这种摇镜头在分镜绘制的时候,就需要绘制出画面两侧强烈的透视效果,以及角色冲向镜头、抵达镜头和远离镜头的三个关键动作,箭头标识和指示文字的绘制和水平摇镜头是一样的(图4-26)。

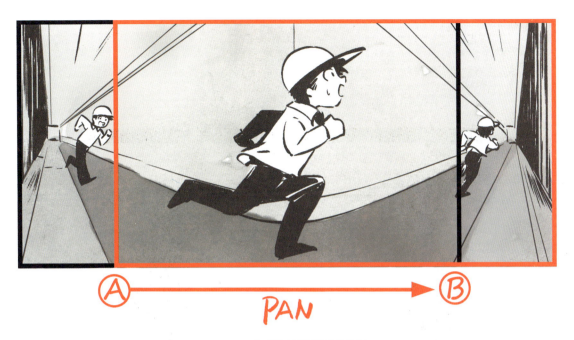

图4-26 大透视水平摇镜头的绘制

垂直摇镜头：可参考水平摇镜头的绘制方法，将两个画面框垂直放置，其他标识也都放在画面框相应的位置。如果是拍角色，而且距离很近，就需要绘制出角色强烈的透视效果（图4-27）。

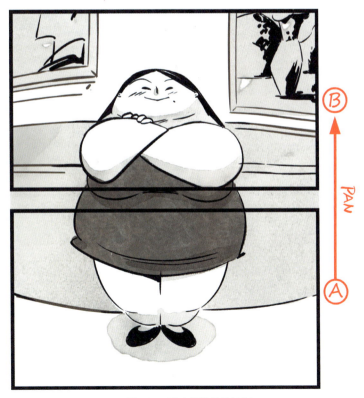

图4-27 垂直摇镜头的绘制

4.4.3 移镜头的绘制

移镜头是指将摄像机安放在移动的运载工具上，在水平方向，按一定运动轨迹进行的运动拍摄。在通常情况下，移动的镜头会跟着角色或主体物进行运动，因此这种镜头又被称为跟镜头（Tracking Shot）（图4-28）。

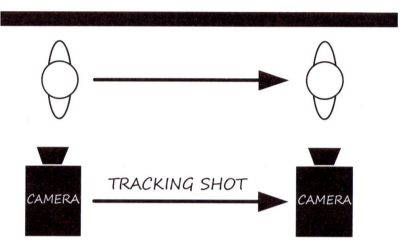

图4-28　跟镜头图示

跟镜头：绘制方法和水平摇镜头一样，唯一不同的是，因为要跟的是角色或主体物，需要在两个画面框中分别绘制他们的不同位置和状态，并在画面中用箭头标识出他们运动的方向或路线（图4-29）。

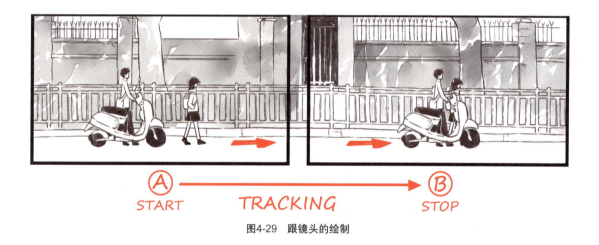

图4-29　跟镜头的绘制

主观跟镜头：主观跟镜头是指用角色的视角看到的画面，这种镜头中，角色和主体物在画面中的位置基本不变，而背景在一直移动。因此，在绘制的时候，可以以固定镜头的方式，角色和主体物不动，用箭头标识背景移动的方向，再在箭头边上打上"BG"（Background，即背景）即可（图4-30）。

图4-30 主观跟镜头的绘制

甩镜头：还有一种以极快速度移动镜头的效果，称为甩镜头，是指一个画面结束后不停机，镜头急速移动或摇转向另一个方向，从而将镜头的画面改变为另一个内容，而中间在摇转过程中所拍摄下来的内容变得模糊不清。

在绘制甩镜头的时候，不但要把两个画面绘制出来，在画面之间还应该插入一个画面，绘制出多条线段，模拟画面运动模糊的效果，同时线的方向要与甩镜头的方向保持一致，再在下面标出A（起始画面）、B（线条画面）和C（结束画面），用箭头标识指示出甩镜头的方向（图4-31）。

图4-31 甩镜头的绘制

4.4.4 综合运动镜头的绘制

在影视作品中，经常会有一些综合运动的镜头，如先摇镜头，再马上推镜头，或者跟镜头后再拉镜头等，这些多种运动组合在一起的镜头，在分镜创作的时候该怎么去绘制呢？

大移拉镜头： 有时候镜头会有大距离的边移动边推拉的效果，这就需要先把起始画面和结束画面绘制出来，再通过箭头将两个画面连接起来，标出A（起始点）和B（结束点），最后要把画面之间的空白地方绘制完整（图4-32）。

图4-32　大移拉镜头的绘制

摇镜头跟拉镜头： 这是一镜到底的综合运动镜头。画面先由A点摇到B点，再拉到C点。分镜头绘制这种复杂运动的时候，要在画面中清晰标明箭头位置，以及每个画面的编号字样（图4-33）。

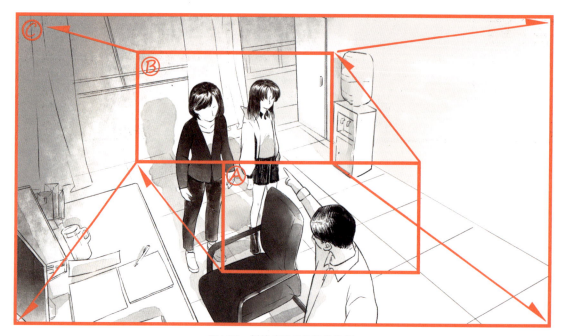

图4-33　摇镜头跟拉镜头的绘制

围绕旋转镜头（Orbit）：在一些动作较为激烈的画面中，经常会出现镜头围绕着角色或主体物进行360°旋转的运动镜头。这种围绕旋转镜头的特点是背景在动，角色或主体物是原地旋转，因此在分镜头的绘制中，要用箭头指示出背景移动的方向，并在箭头上打上"BG"，再在角色或主物体旋转的一侧，绘制弯曲的箭头标识（图4-34）。

图4-34　围绕旋转镜头的绘制

镜头抖动（Camera Shake）：也叫画面抖动，这是一种比较特殊的镜头效果，在表达激烈的动作和情绪的时候，不但角色在动，镜头也在激烈地抖动。这种镜头抖动的效果可以极大地增加画面的动感，并渲染气氛和情绪。在绘制分镜头的时候，需要在画面的四个角添加抖动的标志（图4-35）。

图4-35　镜头抖动的绘制

拓展训练

1. 收集一些优秀电影作品,找到片中两人对话的镜头,一般都会是固定镜头,用本章所学到的分镜头的形式将这一段落绘制出来。
2. 收集一些优秀电影中打斗或追逐的连续镜头,使用本章所学到的运动镜头的绘制格式,将这些连续镜头绘制出来。

第5章

分镜头的画面设计

分镜头设计

分镜头设计是为剧本服务的,要通过连续的镜头设计来讲述剧情,突出重点,渲染氛围。因此在学习分镜头设计的时候,一定要结合剧本,不能盲目地只为获得好看的画面而去设计,而是要认真思考,什么样的画面设计能够更好地去为剧本服务。

本章从剧本的分解讲起,并介绍了画面分镜表的不同种类,又结合剧本讲解了画面分镜头设计的具体流程,最后还展示了不同形式的画面分镜头设计。理论结合实践,让学生对分镜头设计的学习更有针对性。

5.1 剧本分解

先有剧本,再有分镜头设计。分镜头是依据剧本的内容进行设计的。因此,在分镜头设计之前,需要拿到剧本,读懂剧本中的每一项内容,再将这些内容划分成不同的视觉片段,也就是镜头,这样才能开始分镜头画面设计的工作。

剧本中的哪些内容对于分镜头设计至关重要呢?先来看看正规的剧本是什么样的吧(表5-1)。

表5-1 电视动画系列片《哈普一家》第12集第1场剧本

场	景	天气	人物
01	急救飞船实验室,内景,日景	晴	哈普爸爸(工作服),哈小艾(便装)

实验室内,哈普爸爸正在拼装着一套机械。一会儿,门开了,哈小艾无精打采地捂着腮帮子走了进来。哈小艾抬头看哈普爸爸,哈普爸爸却仍然全神贯注地拼装。
哈小艾(轻声):爸爸,我牙疼。
哈普爸爸(没有抬头):嗯。
哈小艾一看爸爸根本没有正眼看自己,又提高声音说:爸爸,我牙疼!
哈普爸爸(依然在做实验):别说话,马上就好了。
哈小艾(皱眉,责备的口气,大声叫):爸爸!
哈小艾脸上显露出委屈的表情,但是哈普爸爸没有在意,又回到工作状态,自说自话地指挥起哈小艾来。
哈普爸爸:哦,帮我把那边的工具拿过来!
哈小艾委屈地看了看桌子的另一侧,走过去,伸手够工具,但是没拿稳,工具落下正好砸在哈小艾的腮帮子上,哈小艾疼得喊了一声。哈普爸爸没有第一时间反应过来,反而是到工具掉落时砸到地面发出了清脆的声音,他才扭头看。
哈普爸爸:哎呀!
哈普爸爸马上放下手头的东西,紧走两步来到哈小艾面前,先拿起工具迅速检查了一下,然后放在操作台上,最后才去扶哈小艾。
哈普爸爸:小艾,没事吧,怎么这么不小心?
哈小艾(委屈):爸爸……
哈普爸爸(不依不饶):这里都是精密仪器,一定要轻拿轻放,知道吗?弄不好会有危险的!
哈小艾两眼含泪,自己爬起来遮住脸奔出实验室。哈普爸爸张开手臂呼喊哈小艾。

拿到剧本以后,在拍摄和制作团队中,不同职务的人都会有需要重点关注的部分,如演员需要关注自己的台词,制片需要关注不同的场景、道具、服装等,而对于分镜师来说,因为要绘制剧本中的所有内容,因此就需要从整体上对剧本进行解读。解读之前可以先将剧本分为两个部分,即抬头和正文。

在该剧本中,抬头部分需要注意的有以下内容。
场:该剧本的第几场戏。

景：该情节发生在哪个场景中，尤其要注意的是，发生的具体地点是在该场景的内景（Int）还是外景（Ext）。如果是外景的话，还需要注意是日景（Day）还是夜景（Night）。

天气：是晴天，是下雨或下雪天，还是多云的阴天，每种天气在绘制画面的时候都会有所不同。

人物：出场的角色都是谁，以及他们的着装如何。

明确了以上内容，也就明确了该剧本中所有的画面元素该怎么去绘制和设计，接着就要继续看剧本的正文部分。

正文部分需要注意的主要有角色、对白内容、动作、道具等，简单来说，就是需要分镜师通过文字，来想象呈现出来的画面效果。

在这个阶段，通常导演或者副导演会把剧本的内容进行分解，以图表的形式将其分解为一个一个的镜头，并制作成文字分镜头（表5-2）。

表5-2　电视动画系列片《哈普一家》第12集第1场文字分镜头

第01场：急救飞船实验室，内景，日景			

镜头号	镜头	画面	对白	时长（秒）
1	全景推近景	急救飞船实验室，镜头慢慢推到实验台前，哈普爸爸正在实验台前拼装着一套机械设备		5
2	中景	实验室门开了，哈小艾无精打采地捂着腮帮子走了进来		3
3	特写	哈小艾抬头看哈普爸爸	爸爸，我牙疼	3
4	中景	哈普爸爸没有回头，却仍然全神贯注地拼装	嗯	3
5	近景	哈小艾一看爸爸根本没有正眼看自己，又提高声音说	爸爸，我牙疼！	4
6	中景	哈普爸爸依然在做实验	别说话，马上就好了	4
7	特写	哈小艾脸上显露出委屈的表情，皱眉，责备的口气，大声叫	爸爸！	2
8	远景	但是哈普爸爸没有在意，又回到工作状态，自说自话地指挥起哈小艾来	哦，帮我把那边的工具拿过来	5
9	中景	哈小艾委屈地看了看桌子的另一侧，走过去		4
10	特写	伸手够工具，但是没拿稳，工具落下正好砸在哈小艾的腮帮子上，哈小艾疼得喊了一声	哎呀！	5
11	近景	哈普爸爸没有第一时间反应过来，反而是到工具掉落时砸到地面发出了清脆的声音，他才扭头看		4
12	远景	哈普爸爸马上放下手头的东西，紧走两步来到哈小艾面前		3
13	中景	哈普爸爸先拿起工具迅速检查了一下，然后把工具放在操作台上，最后才去扶哈小艾	小艾，没事吧，怎么这么不小心？	5
14	特写	哈小艾委屈的表情	爸爸……	2

续表

第01场：急救飞船实验室，内景，日景				
镜头号	镜头	画面	对白	时长（秒）
15	中景	哈普爸爸不依不饶地指着周围的仪器设备对哈小艾说	这里都是精密仪器，一定要轻拿轻放，知道吗？弄不好会有危险的！	7
16	特写	哈小艾两眼含泪，自己爬起来遮住脸奔出画面		3
17	全景	哈小艾跑出实验室，哈普爸爸张开手臂呼喊哈小艾	小艾	4

分镜师拿到文字分镜头以后，需要在文字的基础上，发掘有关肢体语言、表情、景别、构图、摄像机运动方式等内容，去绘制最终的分镜头脚本。

也有一些剧组，会将分解镜头的任务直接交给分镜师。这就需要分镜师有独立分解镜头的能力，如果能力较强，经验丰富，也可以直接跳过文字分镜头这一环节，直接进行分镜头的设计和绘制。

5.2 画面分镜头表的种类

画面分镜头表都是A4纸大小，主要分为两种，一种是横版的（表5-3）。

表5-3 横版画面分镜头表

片名（TITLE）：		集号（PROD）：		页码（PAGE）：	
镜头号	时间	镜头号	时间	镜头号	时间
内容		内容		内容	
对白		对白		对白	
其他		其他		其他	

另一种是竖版的（表5-4）。

表5-4 竖版画面分镜头表

片名(TITLE)：	集号（PROD）：		页码（PAGE）：		
镜头号	画面	内容	对白	时间	其他

这两种分镜头表，格式虽然不同，但是所有的内容都是一样的。

片名（TITLE）：这部影视作品的名字。

集号（PROD）：这部影视作品的第几集。

页码（PAGE）：该页是分镜头的第几页。

镜头号：绘制的镜头的编号。

画面：用于绘制分镜头的区域。

内容：如果该镜头比较复杂，绘制的分镜头表达不够充分的时候，可以在这里添加文字进行补充说明，如果没有可以不填。

对白：如果该镜头有角色对白，可以添加上对白的内容，如果没有可以不填。

时间：该镜头的时间长度，单位为秒。

其他：如果该镜头需要特殊说明的内容，可以添加文字进行补充说明，如果没有可以不填。

以上是最常见的两种形式的分镜头表，在实际的制作中，每一个团队都会根据自己的习惯，来对分镜头表的具体内容进行调整。

在绘制一些运动镜头时，分镜头表中"画面"一项的区域面积可能会不太够，这时可以将多出的画面内容绘制在其他区域中，保证能够完整地表达出镜头的内容（图5-1）。

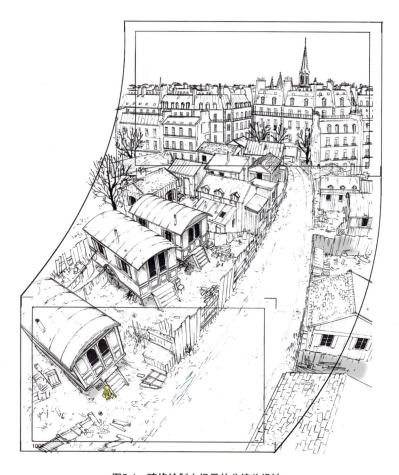

图5-1 跨格绘制大场景的分镜头设计

5.3 画面分镜头的设计流程

如果是实拍的影视作品，需要先找导演沟通一下角色的样貌、身高、气质等，如果是动画片，需要去找相关的美术或设计，要一下角色的设计稿，这样设计出来的分镜会更加贴近剧本的要求。

另外，故事发生的年代、季节、天气、场景、地点等相关信息，也要确认好。

在完全理解了剧本，并确认了相关的信息以后，就需要着手进行画面分镜头的设计了。

分镜头的设计并不是一上来就开始进行精细的刻画，这样容易使设计师的精力过多地集中在一两个镜头的绘制上，从而忽略了整体的节奏和变化。

分镜头的设计应该从整体出发，它应该像画画一样，由缩略图、草图、线稿、上色，一步步地去逐渐完善。具体到每个步骤，应该是缩略图、草图和最终版本的画面分镜头脚本。

接下来，将使用一段简单的剧本，作为画面分镜头设计流程的案例，来对该剧本进行画面分镜头的设计。

> 第1场：儿童福利院，外景，日景。
> 第2场：院长办公室，内景，日景。
> 院长拿着袁东的证件看了看，又仔细打量了一番站在她面前的袁东。
> 袁东局促地站着，忽然看到窗户外面趴着几个女教师在看他。
> 袁东：嗯？
> 院长也扭头去看，窗户外面的几个女教师连忙跑开。院长转过头对袁东笑笑。
> 院长：别太惊讶，你是咱们这唯一的男员工。欢迎来我们福利院实习。
> 袁东：谢谢院长。
> 出片名字幕：福利院的超级奶爸。

5.3.1 缩略图的设计

缩略图，简单来说，就是用最简约的线条，快速勾勒出整场戏的镜头画面。缩略图通常极其简单，说是简笔画也不为过。

缩略图能够极其快速地将分镜头设计师脑海中的画面呈现出来，用时很短，这样意味着设计师可以把精力放在用镜头去传达故事的整体性上，而不是把重点放在细节上。因为这些图往往是分镜头设计师自己看的，所以不需要太多的标注，只要自己能看懂就可以。

以上述剧本为例，绘制的缩略图如表5-5所示。

表5-5 缩略图分镜头表

片名（TITLE）：福利院的超级奶爸		集号（PROD）：01	页码（PAGE）：01		
镜头号	画面	内容	对白	时间	其他
1		儿童福利院，外景		5	

续表

片名（TITLE）：福利院的超级奶爸		集号（PROD）：01	页码（PAGE）：01		
镜头号	画面	内容	对白	时间	其他
2		院长办公室，院长拿着袁东的证件看了看，又仔细打量了一番站在她面前的袁东		5	
3		袁东局促地站着，忽然看到窗户外面趴着几个女教师在看他	嗯？	5	
4		袁东扭回头，诧异地看着院长		3	
5		院长转过头对袁东笑笑	别太惊讶，你是咱们这唯一的男员工	5	
6			欢迎来我们福利院实习	3	

5.3.2 分镜头草图的设计

缩略图过于简单,除了它的绘制者以外,恐怕没有别人能看得懂。这就需要分镜师将缩略图再细化,制作成其他人都能看懂的分镜头草图。

分镜头草图需要分镜师将在缩略图阶段绘制的构图复制下来并加以改进,再将画面中的主要元素进行详细绘制,添加和明确各项细节。

在分镜头草图的设计阶段已经将剧本中的内容进行了可视化,画面的构图、角色的走位和动作、摄像机的位置、运动镜头的轨迹等主要信息,都已经以画面的形式展示了出来,分镜头的主要作用就已经达到了。

这时就可以拿着分镜头和各制作部门进行沟通,并根据意见进行调整。全部调整到位以后,就可以将分镜头草图绘制得更加精细,并作为最终的分镜头脚本定下来了。

在分镜头草图的设计阶段,因为还会有各制作部门的调整要求,因此不需要绘制得过于精细,用线稿的形式绘制出来,大家都能看懂画面的意思即可。

以上述剧本为例,绘制的分镜草图如表5-6所示。

表5-6 草图的分镜头表

续表

片名（TITLE）：福利院的超级奶爸		集号（PROD）：01	页码（PAGE）：01		
镜头号	画面	内容	对白	时间	其他
2		院长办公室，院长拿着袁东的证件看了看，又仔细打量了一番站在她面前的袁东		5	
3		袁东局促地站着，忽然看到窗户外面趴着几个女教师在看他	嗯？	5	
4		袁东扭回头，诧异地看着院长		3	
5		院长转过头对袁东笑笑	别太惊讶，你是咱们这唯一的男员工	5	
6			欢迎来我们福利院实习	3	

82

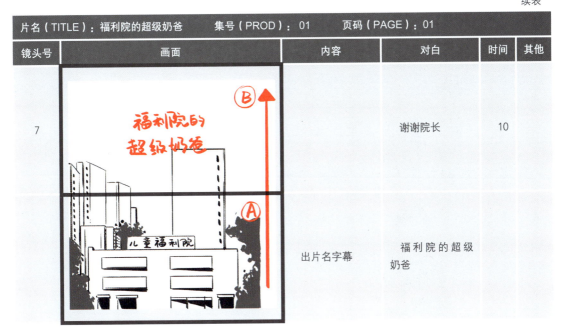

5.3.3 正式分镜头脚本的设计

分镜头草图确认以后,就可以在此基础上,将画面绘制得更加精细。例如角色的表情、光影的角度和变化、场景的细节等,完成正式的分镜头脚本。

在正式分镜头脚本的画面中,如果该影视作品的制作较为精细,就需要绘制出明暗的变化,也就是物体的受光面、背光面等。明暗光线有助于增强画面情绪,使画面的视觉化更加完整。

另外,一些画面中的小细节,也可以在"内容"或"其他"中,以文字的形式进行标注。

以上述剧本为例,绘制的正式分镜头脚本如表5-7所示。

表5-7 正式分镜脚本表

片名(TITLE):福利院的超级奶爸		集号(PROD):01	页码(PAGE):01		
镜头号	画面	内容	对白	时间	其他
1		儿童福利院,外景		5	
2		院长办公室,院长拿着袁东的证件看了看,又仔细打量了一番站在她面前的袁东		5	

 分镜头设计

片名（TITLE）：福利院的超级奶爸　　集号（PROD）：01　　页码（PAGE）：01

镜头号	画面	内容	对白	时间	其他
3		袁东局促地站着，忽然看到窗户外面趴着几个女教师在看他	嗯？	5	
4		袁东扭回头，诧异地看着院长		3	
5		院长转过头对袁东笑笑	别太惊讶，你是咱们这唯一的男员工	5	
6		一阵风将窗帘吹开，阳光洒入室内	欢迎来我们福利院实习	3	
7		出片名字幕	谢谢院长 福利院的超级奶爸	10	

84

5.4 不同形式的画面分镜头设计

　　画面分镜头，是全世界范围内使用最广泛的分镜头形式，一般为了整部画面分镜头的风格统一，都会由一名分镜师完整地设计绘制完成。也正因为如此，画面分镜头具有较强的个人色彩。每一名分镜师的美术风格、设计习惯和个人喜好都不一样，所以世界各地的艺术家或工作室设计绘制的画面分镜头形式也都各不相同。

　　日本的新海诚导演[1]，习惯用铅笔在纸上直接绘制，然后再用彩色铅笔，如蓝色绘制暗部，黄色绘制亮部，直接在分镜这个环节中就将明暗关系绘制出来。图5-2是新海诚绘制的动画电影《秒速五厘米》中的分镜头脚本。

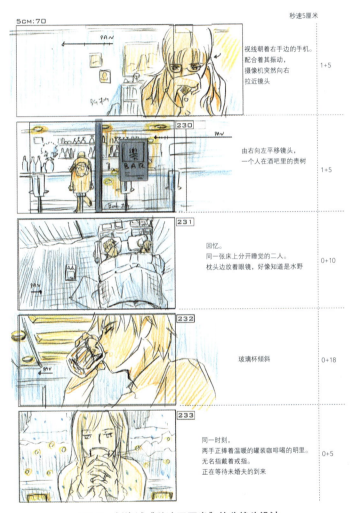

图5-2　新海诚《秒速五厘米》的分镜头设计

[1] 新海诚（Makoto Shinkai），原名新津诚（Makoto Niitsu），1973年2月9日出生于日本长野县南佐久郡小海町，日本动画导演、编剧、漫画作家，毕业于日本长野县野泽北高等学校、日本中央大学文学部日本文学系。2007年3月3日，其编导的爱情动画电影《秒速5厘米》上映。该片获得了亚洲太平洋电影节最佳动画电影奖。

韩国的奉俊昊导演❶，他的作品都是以实拍的形式为主，因此分镜头绘制风格比较随意、简单，只需要把机位、镜头运动、构图、角色位置绘制清楚，其他的在现场实际拍摄的时候进行调整和把控即可。图5-3是奉俊昊导演的电影《寄生虫》中，他亲手绘制的分镜头脚本。

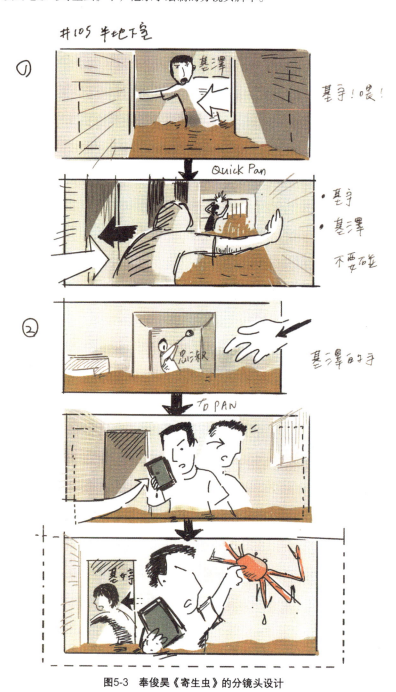

图5-3 奉俊昊《寄生虫》的分镜头设计

❶ 奉俊昊（Bong Joon ho），1969年9月14日出生于韩国大邱广域市，毕业于延世大学社会系（88级），韩国导演、编剧。2019年，自编自导的电影《寄生虫》获得第72届戛纳国际电影节主竞赛单元金棕榈奖最佳影片奖。2020年2月10日，奉俊昊获得第92届奥斯卡金像奖最佳导演奖。

与制作周期长且制作精良的电影相比，需要快速出片的多集系列动画片可没有那么多时间去精心设计和绘制画面分镜头。

动画系列片《瑞克和莫蒂》（*Rick and Morty*）❶的画面分镜头设计就简单很多，大多以线稿为主，在分镜头的画面中，还以文字的形式进行了多处标注。

这是因为系列动画片的镜头运动、角色动作都没有电影那么复杂，没必要绘制得那么精细，线稿的形式可以保证以最快的速度完成分镜头的设计绘制，并使各个制作单位明确要制作的具体内容，使影视作品能够快速地完成（图5-4）。

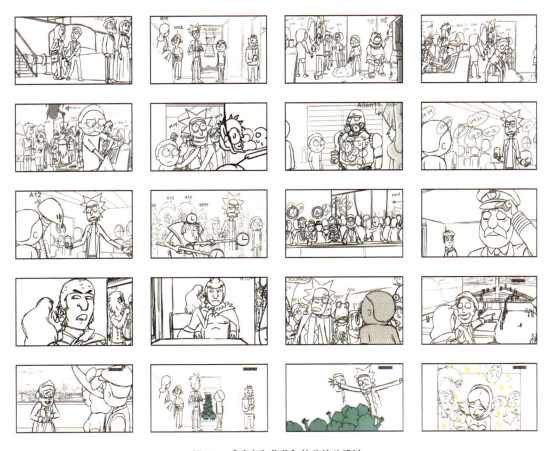

图5-4 《瑞克和莫蒂》的分镜头设计

美国的分镜头脚本的形式，大多都不拘泥于一成不变的分镜头表格式，而是将每一个镜头的分镜头设计稿整齐排列在一起。

电视剧《权力的游戏》（*Game of Thrones*）❷中，有大量宏大的战争场面，出场的角色很多，而且走

❶ 《瑞克和莫蒂》（*Rick and Morty*）是由美国的华纳兄弟发行的一部动画科幻情景喜剧。该片在2013年12月2日首播，目前已经播出了五季共50多集。2018年9月9日，《瑞克与莫蒂》获得艾美奖"最佳动画片"奖项。

❷ 《权力的游戏》（*Game of Thrones*），是美国HBO电视网制作推出的一部中世纪史诗奇幻题材的电视剧。2011年4月17日首播，共八季73集，2018年获得第70届艾美奖"最佳剧集"奖项。

位比较复杂，这就需要在分镜头的设计绘制中，为一个复杂的镜头绘制多个画面，这样才能在拍摄的时候做出针对性的安排（图5-5）。

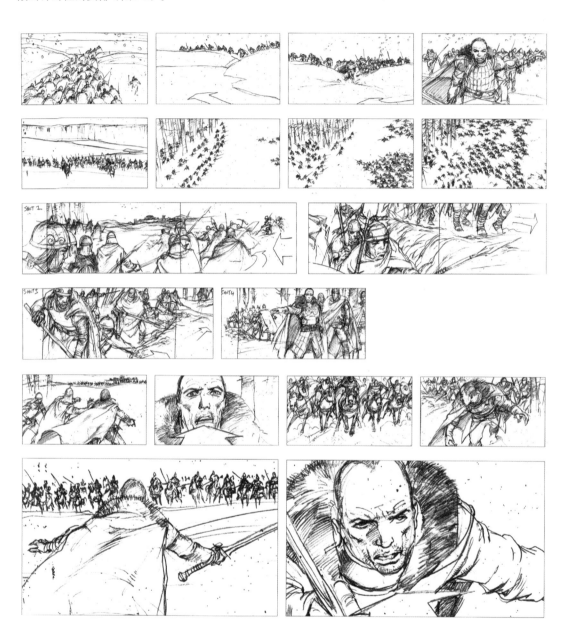

图5-5 《权力的游戏》的分镜头设计

动画电影《飞奔去月球》（*Over the Moon*）❶中，绘制的分镜头脚本更加精细，还使用了色彩分镜头脚本（Colorscript），这样在动画片的制作过程中，团队成员可以更加精准地绘制色彩和光影（图5-26）。

❶ 《飞奔去月球》（*Over the Moon*），是由格兰·基恩（Glen Keane）导演，美国梦工厂动画制作推出的一部长达97分钟的动画电影，该片于2020年10月23日在中国上映，2021年，获得第93届奥斯卡金像奖"最佳动画长片"提名。

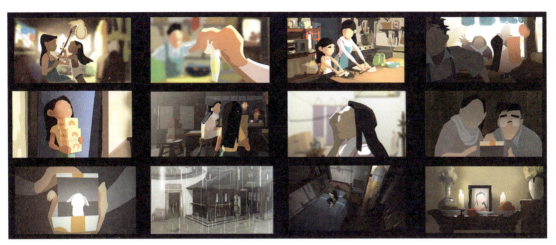

图5-6 《飞奔去月球》的色彩分镜头脚本设计

 拓展训练

1. 以小组的形式，两人为一个小组，其中一个组员找一段优秀电影的片段，并总结成文字剧本，然后交给另一个组员，该组员根据该剧本进行分镜头的设计和绘制。设计完以后，可以和原电影片段进行对比，看看自己和优秀电影分镜师的差距在哪。
2. 如果自己之前写过剧本、文章，甚至作文，可以尝试为它们设计分镜头。

第6章

连续镜头设计

两个相邻的镜头之间，一定具有一些"关系"，这种"关系"使它们连在一起流畅、通顺。这就像写作文一样，虽然写的都是同一件事，而且都能被人看懂，但有的就是让人读起来磕磕绊绊，而好的作文就是能让人一气呵成地读完。

本章对镜头之间的连续性进行了完整讲解，逐一展示了镜头连接方式，介绍了动作、逻辑、视线、声音等连接方法，通过"轴线法则"，设计并绘制了双人对话、车辆追逐的镜头设计，以帮助学生进行理论与实践相结合的学习。

6.1 镜头的连续性

任何一部影视作品，都是由一个一个不同内容、角度、景别的镜头所组成的。要做到把这些镜头连接通顺，使观众看得明白，并能吸引眼球，紧紧抓住观众的心，都要经过缜密的考虑、设计和组织，这就是镜头的连续性。

举个简单的例子，正常情况下，一场足球赛要90分钟，但是在一部影视作品中，展现一场足球赛的时间可能只有短短的几分钟，而这几分钟则是由几十个镜头所组成的。这就需要在压缩时间的同时，还要让观众感觉不到其余的80多分钟内容的删减，而这靠的就是镜头之间的连续性。

我们用分镜头的形式来展示一下吧。要展示的剧情很简单：<u>一个男人走向20米外的汽车，并把汽车开走。</u>

如果不切换镜头，男人走20米到汽车面前，大概要10秒钟，打开车门1秒，坐入汽车2秒，关车门1秒，男人在车里插入钥匙点火2秒，松手刹2秒，挂挡1秒，踩油门1秒，将汽车开出画面5秒，也就是说这一个镜头要25秒左右的时长。

用分镜头去表示的话，同样的场景绘制两张分镜图，一张是男人走向停在路边的汽车，10秒，另一张是汽车向前开动，15秒。其中从关车门到踩油门的所有动作共7秒，都是在汽车内发生的，观众是看不到的（图6-1）。

图6-1　男人开走汽车的分镜头

接下来用镜头切换的方式来完成这一场戏,并将25秒的时长缩短(表6-1)。

表6-1 男人开走汽车的镜头切换分镜头表

远景,男人走向汽车,在距离汽车5米处切下一个镜头,时长可以控制在5秒

全景,男人两步走到汽车前。这样同样的走路动作,可以和上一个镜头的走路动作连接上。男人走到车边停下,伸手拉开车门,伸腿往汽车里迈,时长2秒

中景,车内,男人伸腿迈入。这个伸腿迈入的动作可以和上一个镜头连接起来。男人坐在驾驶员的座位上,伸手去拉车门,时长2秒

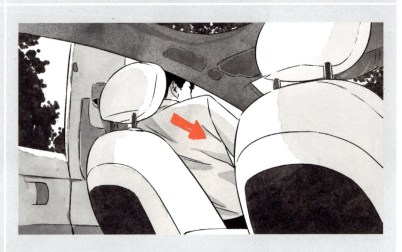

特写,外景,车门被关上了,可以和上一个镜头男人伸手拉车门的动作连接起来,时长1秒

远景,车子发动,开始向前开动,时长3秒

通过这样的方式,将镜头切为5个,而且镜头之间都由角色相同的动作相连接,使连续的几个镜头具有连续性,而且还可以将多余的内容去掉,使整个时间长度缩短一半。

影视作品中的连续性其实是一个小小的"魔法"。如果一部影视作品的所有镜头都连续得很流畅,观众将不会意识到时间和空间已经经过了处理,观众会沉浸在故事的发展中,即使故事突然跳跃到未来或者过去,观众也不会察觉。

镜头的连续性是指在视觉上、感觉上的连续性,在镜头的组合、段落的连接上,不能有生硬和费解的痕迹。在表达每一个镜头画面时,必须将其看作整体视觉链环中的具有连续性的一部分,使观众在观看影视作品时能够从局部到整体,从元素到构成,从单一到连贯,感受到它们之间的相互联系。

连续性的实际含义,既有形象的相同方面,又有形象的差异方面;既有铺垫关系,又有承继关系;既相互衬映,又相互制约。画面中所有造型元素的延续与连续和画面中视觉逻辑、效果的连续都是连续性的体现,且连续性更多的是指造型元素的相似性、视觉效果的连续性。

6.2 镜头的连接方式

所谓镜头的连接是指用相连的两个或两个以上的镜头顺畅地表现同一个主体的动作或事物发展的流程。

对于影视作品的创作者来说,连接镜头是创作性的工作,同样的镜头可以有不同的连接方法,连接不同的后续镜头会产生千差万别的效果。然而,无论怎样变化,镜头之间的关系都应有相应的依据,符合观众的理解规范。如果内容的解读很牵强,那么,镜头形式再好,作品也是失败的。

正如电影理论家雷纳逊曾说过的,任何两个画面都是可以接在一起的,但是,只有当两个镜头的内在性质连在一起而出现一种实际的或哲学上的关系时,它们之间才会有一种有目的的连续性。

6.2.1 动作的连接

镜头的连接侧重于外部画面的造型因素和主体动作的连续,也就是说,在两个或几个相互衔接的镜头中,利用动作趋向、时间连续、统一空间或者相似空间的连接来使上下镜头体现出连贯性。

我们来构思一个画面:<u>角色A开车来和角色B见面。</u>

如果不考虑动作的连续性,出来的分镜头效果可能如表6-2所示。

表6-2 两人见面的分镜头表

远景,街道,角色A的车停在路边	
全景,角色A下车	

中景,角色A和角色B握手

这样的画面跳跃感就会比较大,尤其2、3镜头连接不起来。现在的效果好像是角色A下车后直接闪现到角色B的身边一样。另外,角色A"开车来"这一点没有体现出来。

但是如果把动作设计一下,效果就不一样了,具体如表6-3所示。

表6-3 两人见面的动作连接分镜头表

远景,街道,角色A的车从画面右侧驶入画面,停在路边,车门打开

全景,角色A打开车门下车,绕过车头走向街边

中景，角色A从左侧走入画面，伸出右手和角色B握手

镜头1设计了汽车从画面右侧驶入画面的动作，表现了主角A开车过来这一情节。

在镜头1结尾处加了车门打开一点的动作，这样就可以和镜头2开头的主角把车门打开的动作结合在一起，使1、2镜头能够通过同一个动作连接在一起。

镜头2的结尾是主角绕过车头走向街边的动作，可以和镜头3的主角走入画面的动作结合在一起。

这样，3个镜头就通过角色的动作、走位和调度流畅地连接在一起了。

6.2.2 逻辑的连接

镜头的合理连接是以镜头之间的内在关联为前提的，只有这样，镜头连接才会呈现出有目的的连续性。这种内在关联就是镜头连接的逻辑性要求。具体而言，镜头连接要符合现实生活逻辑，符合观众观赏时的思维逻辑。

例如第一个镜头是教师在讲台上说"上课"，那么下一个镜头就应该是学生起立说"老师好"，这样的镜头连接是符合观众的思维逻辑的。但假如教师站在讲台上，下一个镜头跟的却是一辆汽车在马路上行驶，这明显地破坏了镜头的连续性，不符合观众的认知逻辑。

课堂练习：

笔者在上这节课的时候，经常会给出一些不同的关键词，如花开了，直升机升了起来，人们在鼓掌，窗户被推开了，按下了按钮，等等，让学生任意挑选两个，作为一头一尾，然后中间需要补充5~10个不同的画面，使两者在逻辑上能够连接起来。

例如，开头的关键词为"按下了按钮"，结尾的关键词是"人们在鼓掌"。学生就可以依次讨论、接龙，中间的画面可以任意想象。

接龙方案：按下了按钮→大地在震动→火箭开始升空→宇航员在舱内镇定地坐着→大屏幕上各种数据在闪动→火箭划破云层→人们在鼓掌。

这种练习可以使学生快速理解逻辑连接镜头的方法，并能够增加课堂的趣味性，因为总有些学生的想法比较天马行空、与众不同。

逻辑连接的分镜头效果如表6-4所示。

表6-4 逻辑连接的分镜头表

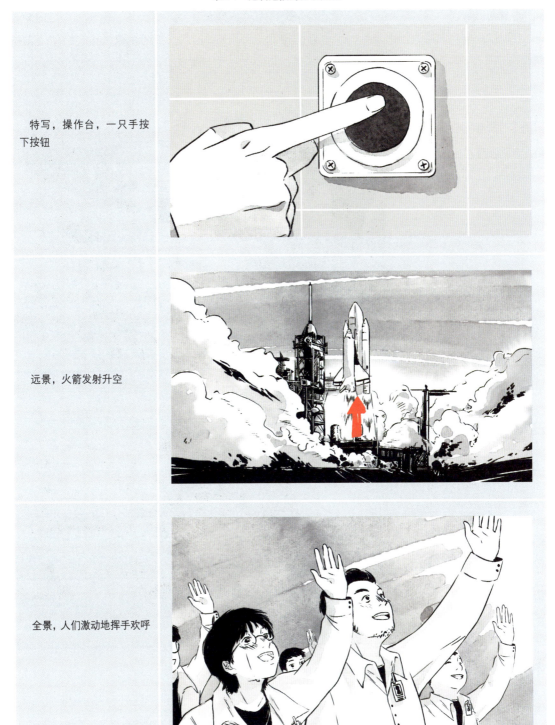

特写，操作台，一只手按下按钮

远景，火箭发射升空

全景，人们激动地挥手欢呼

6.2.3 视线的连接

视线是一条假想线。在影视作品中，视线连接角色的双眼与画面中吸引角色注意力的任何物体。例如角色看向远处的轮船，下一个镜头切换到轮船的全景，又或者角色在认真地看书，下一个镜头切

换到书本文字的特写,这些都属于是视线连接。这是一种直接的呼应关系,观众很容易在人物视线和对象间建立联系。

眼睛是画面中观众最容易捕捉的内容,因此,如果角色看向某个地方,观众的视线也会随着角色的视线去看,而且观众迫切地想知道角色看到的内容。

视线连接的分镜头效果如表6-5所示。

表6-5 视线连接的分镜头表

中景,角色指着地图在讨论着	
特写,角色所看的地图	

视线的镜头连接是每个导演都必须学习的影视作品制作技巧之一,这无关风格,而是一种有助于使观众沉浸在电影中的有力工具。

6.2.4 声音的连接

因为影视作品不仅仅有画面,还有各种声音,所以声音在镜头的连接中有时候也会起到重要的作用。

当镜头转换时,可以利用前一镜头结束而后一镜头开始时声音的相同或相似性,作为过渡因素进行前后镜头组接的声音蒙太奇方式。这种镜头的连接手法较为生动、流畅和自然。

例如听到国歌声,人们就会很自然地认为是哪里在举行升旗仪式,这样的话,下一个镜头切换到国旗飘扬或者升旗仪式的现场,两个镜头就能流畅地连接在一起。又或者听到整齐的朗读声,人们就会认为是

学生在读书,那么下一个镜头切换到学校或者教室里就是顺理成章的。

因为声音的内容无法在分镜头中绘制出来,因此就需要在画面旁边用文字标明声音内容和音量大小。声音连接的分镜头效果如表6-6所示。

表6-6　声音连接的分镜头表

说明	画面
远景,华侨中学的校门。 整齐的琅琅读书声	
全景,空荡荡的教室走廊。 整齐的琅琅读书声,声音变大	
全景,教室里,学生在认真地读书。 琅琅的读书声,声音变到最大	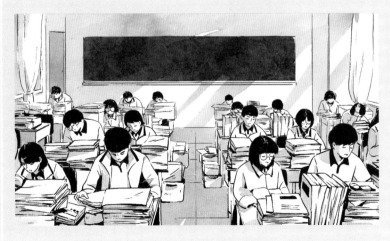

6.3 轴线原则

轴线也被称为关系线、运动线、180°线，是影视片中表现人物（或物体）的行动方向、人物的视线方向和人物之间交流而产生的一条无形的线，直接影响着镜头的调度。它是最为重要的维持连续性的法则之一，也是在实拍的影视作品中，摄像机位置摆放的最基本法则。

轴线原则的目的很简单：它组织摄像机角度，以维持一贯的银幕方向感与空间感。它对组织拍摄计划也极为有用，因为每当摄像机移至一个新的角度，场景就需要重新打光，所以同角度同地位的镜头一齐拍摄是有意义的，这样就可以一次拍完，避免为相同机位的镜头重复打光。❶

轴线是一条假设的轴线，它可以是一条直线，也可以是一条曲线。简单来说，是指在用多个镜头拍摄同一场景中相同主体的时候，必须把镜头的方向限制在同一侧。如果轴线是直线，镜头就只能放在该轴线同一侧的180°范围以内。这样可以帮助观众建立空间统一感，保证这场戏的连贯性。

轴线一般有三种：

① **动作轴线**：指人或其他主体运动时，运动方向与目标之间形成的轴线；
② **方向轴线**：人物在静止观察周围某物体时，人物视线与物体之间构成的轴线；
③ **关系轴线**：人物之间进行对话交流时，在两人（或三人）之间形成的轴线。

以图6-2为例，两个正在进行对话交流的角色之间形成一条红色的关系轴线，该场景中的所有镜头要么放在左侧的浅色区域（机位A1、A2、A3），要么放在右侧的深色区域（机位B1、B2、B3），绝对不允许在左侧区域拍完，忽然又转到右侧区域的"越轴""跳轴"情况产生。

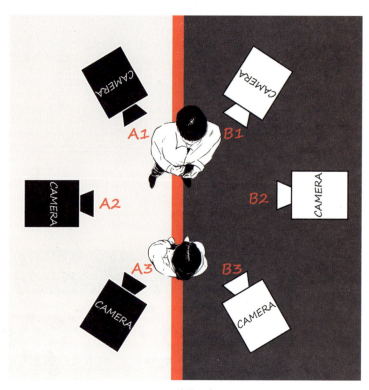

图6-2 轴线示意图

❶ [美]史蒂文·卡茨. 电影镜头设计. 井迎兆，王旭锋，译. 北京：北京联合出版公司，2015：125.

轴线确定以后，在轴线的一侧，即180°的空间中，两个角色的位置关系是固定的，这一侧拍摄的镜头是可以连接在一起的。在表6-7中，A1到A3镜头的画面里，男孩始终在画面靠左侧的位置，女孩始终在靠右侧的位置。同理，B1到B3镜头的画面中，两人的位置也是固定的，这就保证了观众不会出现方向感错乱的不适感。

表6-7　符合动作轴线原则的分镜表

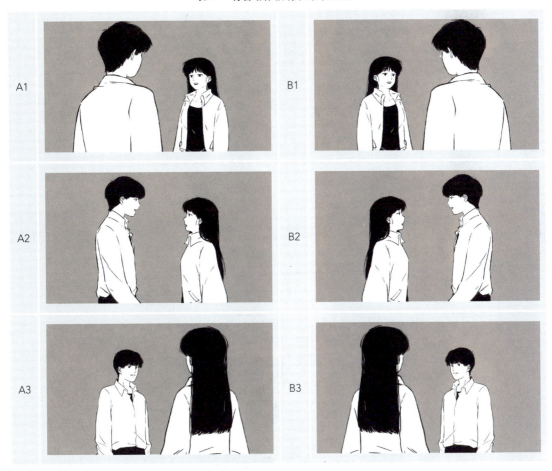

在一般情况下，越轴镜头会造成位置方向相反的画面效果。因此，只有在以下几种情况下可以越轴。

① 在一个镜头中，使摄影摄像机直接移动越过轴线。
② 在两个形成越轴的镜头中插进一个表现景物或人物的特写。
③ 两个越轴镜头中间间隔一个在动作线上拍摄的中性镜头。
④ 在动作的剪接点越轴。
⑤ 当被拍摄体出现两条以上动作轴线时，如运动体离开原轴线转弯而形成新轴线或两个人边走边谈话形成两条动作轴线时，镜头可以越过原来的轴线，而后再从第二条轴线来获得新的角度。

6.4 双人对话的镜头设计

顾名思义，双人镜头里仅包含两个人物。尽管从技术层面上看，只要是两个人的镜头都可以称之为双人镜头，但双人镜头一般都是中全景、中景或中特写镜头。

双人镜头最常见的用法是作为两个人对话的主镜头，有时单独使用，有时与其他不同景别的镜头组合

使用，以突出对话过程中的戏剧动作。因为画面中只有两个人，这两个人必定存在某种关系，观众会对二人进行对比、审视。

例如，可以在构图中让其中一人在画面中占据更大的面积，表示他比另外一人更具权势、控制权或侵略性。如果双人镜头为中景或全景，人物的肢体语言也可以展示两人之间的特定关系。在对话场景中，当只采用双人镜头时，有一点要注意，即观众会对这场戏进行"剪辑"，他们会根据对话内容或人物的表演，在两人之间来回切换自己的关注点。看上去其中的差异似乎并不大，但可能会严重影响到观众对故事的投入。如果组合使用不断收缩景别的镜头，按照故事进展将正在发生的、有叙事意义的事情剪辑到一起，观众就会处于被动接受的状态。而倘若画面保持不变，不进行任何剪辑，观众就会变得更主动，会不断地去挖掘画面中的戏剧张力。

接下来我们通过一场戏来具体讲解一下双人对话的镜头设计，具体内容如表6-8所示。

表6-8 剧本内容

家中，餐桌上，妻子拿出一份打印好的账单，对着丈夫发火。
妻子（愤怒地）：你上个月都干嘛了？怎么花了这么多钱？
丈夫：你知道我这个月赚了多少钱吗？
妻子（惊讶）：你……你赚了多少？
丈夫：前一段跟你提起的那个项目，还记得吧？我拿下来了。你看到的账单上的这些开销，都是为这个项目花的。奖金是这个月发的，所以上个月的账单上没显示出来。
妻子：那你……奖金发了多少？
丈夫：也没多少钱，上个月账单总额的五六倍吧。

在设计这段剧情的分镜头之前，先要对场景进行规划。两人在餐桌的位置如图6-3所示，两人之间形成轴线。在餐桌的一侧，即浅色空间，作为摆放摄像机的空间。

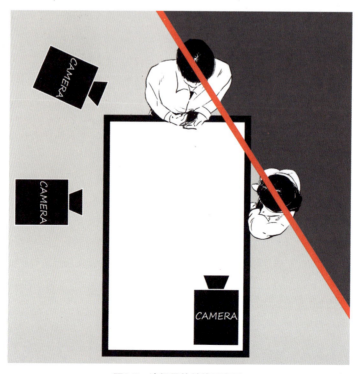

图6-3 该场景的轴线示意图

如果按照中规中矩的设计方法进行的话，那么设计出来的分镜头就应该如表6-9所示。

表6-9　中规中矩的分镜头设计

镜头号	画面	内容	对白	时间	其他
1		家中，餐桌上，妻子拿出一份打印好的账单，对着丈夫发火	你上个月都干嘛了？怎么花了这么多钱	4	
2			你知道我这个月赚了多少钱吗	4	
3			你……你赚了多少	2	
4			前一段跟你提起的那个项目，还记得吧？我拿下来了。你看到的账单上的这些开销，都是为这个项目花的。奖金是这个月发的，所以上个月的账单上没显示出来	28	
5			那你……奖金发了多少	3	

续表

镜头号	画面	内容	对白	时间	其他
6			也没多少钱，上个月账单总额的五六倍吧	5	

这一套分镜头设计中，有以下几个问题：

① 谁说话就把画面切给谁，这种设计没有问题，但是频繁地切换会使观众感到枯燥和重复，也使分镜头的设计显得单一和简单。

② 景别几乎都是一样的，缺乏变化。

③ 角色只是呆坐在桌子旁，缺乏动作和调度的变化。

④ 镜头4因为说话内容较多，导致镜头时长达到半分钟，而且机位和角色动作没有变化。

简而言之，过于简单，缺乏变化。接下来，我们将利用之前所学到的知识点，对每个镜头进行重新设计（表6-10）。

表6-10 重新设计的分镜头

全景，第一个镜头最好给一个大的景别，可以更直观地展示出角色的位置和环境。

<u>妻子</u>：你上个月都干嘛了？怎么花了这么多钱

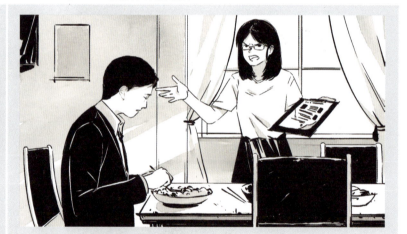

中景，可以给角色设计一些动作，比如丈夫吃了口饭，头也不抬地平静地说话。

<u>丈夫</u>：你知道我这个月赚了多少钱吗

中景,继续给角色设计动作。妻子坐下来,她在画面中的高度低于丈夫。丈夫在画面中对妻子产生一定的压迫感,妻子有点惊讶。

妻子: 你……你赚了多少

中景,丈夫身体前倾,产生对妻子的压迫感。

丈夫: 前一段跟你提起的那个项目,还记得吧?我拿下来了

近景,镜头推到妻子的脸上,展示出妻子听到丈夫这段话时的情绪变化。

丈夫: 你看到的账单上的这些开销,都是为这个项目花的

续表

近景，镜头推向丈夫的脸部，表现脸部情绪变化。 **丈夫**：奖金是这个月发的，所以上个月的账单上没显示出来	
近景，表现妻子脸部期待的情绪变化。妻子说完话，镜头拉至全景，交代两人之间缓和的气氛。 **妻子**：那你……奖金发了多少？ **丈夫**：也没多少钱，上个月账单总额的五六倍吧	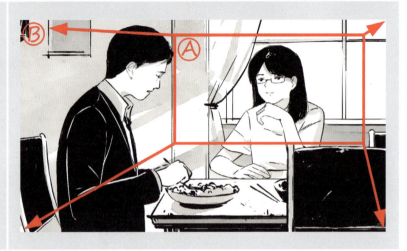

分镜头经过重新设计以后，景别更加丰富，而且也更能体现出角色情绪的转换变化，更利于观众理解。

6.5 动作戏的镜头设计

在影视作品中，有一种类型的作品被称作动作片（Action Films），是以强烈紧张的惊险动作和视听张力为核心的影片类型，具备巨大的冲击力、持续的高效动能、一系列外在惊险动作和事件，常常涉及追逐（徒步和交通工具）、营救、战斗、毁灭性灾难（洪水、爆炸、大火和其他自然灾害等）、搏斗、逃亡、持续的运动、惊人的节奏和速度、历险的角色。

在动作片中，会有大量动作戏的镜头。这种镜头的设计要营造出紧张、惊险的感觉，甚至能让观众身临其境，达到感同身受的效果。

接下来，我们通过一场戏来具体讲解一下动作戏的镜头设计。戏的内容很简单：<u>主角开着汽车追上了另一辆汽车。</u>

简单对该内容进行一下分解，可以看出至少要做三个镜头，即主角开车、汽车在追、追上了另一辆汽车。按照上述内容进行创作，那么设计出来的分镜头就应该如表6-11所示。

表6-11　中规中矩的动作戏分镜头设计

镜头号	画面	内容	对白	时间	其他
1		主角操作方向盘在开车		2	
2		主角开的汽车在路上高速行驶		4	
3		主角的汽车追上了另一辆汽车		4	

这一套分镜头设计中，内容是表达完整了，但是动作戏的紧张、惊险，以及让观众感同身受的特点却没有表现出来。这就需要在分镜头的设计中做到以下几点：

① 镜头切换要快，这样才能突出紧张感；

② 画面可以多采用倾斜镜头，让画面失去平衡感，突出惊险的感觉；

③ 多使用仰视甚至大仰视的视角，让观众有身临其境的感觉。

根据以上几点，重新设计的分镜头效果如表6-12所示。

表6-12　重新设计后的动作戏分镜头

特写，手猛地换挡，增加画面动感。

这里使用的是"逻辑连接"镜头的方式，在汽车加速之前，需要踩油门，换高速挡，所以在前面加了两个这样的镜头

特写，猛踩油门，增加画面的动感	
中景，跟随镜头，车轮猛转，扬起烟尘，增加画面动感	
近景，猛打方向盘，身体倾斜，增加动感	

全景，路上，汽车猛地转弯变道，倾斜镜头，突出惊险的视觉效果。

这里依然是"逻辑连接"镜头，打方向盘，汽车才会转弯变道

远景，男主驾驶的汽车追上了另一辆汽车，镜头倾斜构图，增加不稳定感

中景，两辆车在高速行驶，大仰视角度，突出地面扬起的尘土，使观众有身临其境的感受

▶ 拓展训练

1. 将自己与朋友的聊天改编成双人对话的分镜头，并将其设计并绘制出来，以不超过10个镜头为宜。
2. 将自己上班或上学的过程改编成分镜头，并将其设计并绘制出来，以不超过10个镜头为宜。

第7章

镜头间的转换

影视作品之所以是"作品",是因为它能够压缩或扩展时间和空间。一部普通电影的时长在90~120分钟左右,但是其讲述的剧情往往跨越数年之久。这就需要使用一些镜头转换的技巧,以及蒙太奇的方式。

本章先对镜头转场的形式和绘制格式进行了介绍,并讲解了蒙太奇的镜头设计手法,最后再用一个情绪转换的案例进行实践讲解,帮助学生深入理解镜头设计中对时间和空间的控制技巧。

7.1 镜头转场的设计

一部影视作品都是由一个一个的镜头组成一个场景,再由多个场景组成完整的剧情。从一个场景转入下一个场景的时间和空间的过渡或转换就叫作转场(Transitions)。

不同的转场方式会对观众产生不同的视觉心理效果,它直接关系到影视时空的变化、场景转换的力度、画面内涵的拓展等一系列蒙太奇语言的准确度,并且对观众的视觉感受、审美感知以及叙述风格都产生影响。

一般来说,镜头的转场分为无技巧转场和技巧性转场两种。

无技巧转场是利用前后镜头在内容、造型上的内在关联,使用直接切换的方式来转换时间和空间,使场景之间的转换自然流畅,无附加技巧痕迹。

这种"硬切"的转场方式,可以参考"6.2镜头的连接方式",本章不再赘述。

技巧性转场是在两个镜头之间添加特殊效果,用以达到转场的目的。

时至今日,几乎所有的技巧性转场都被使用过了,甚至在基础类型上发展变化出的各种样式已难以计数,如"划像(Wipe)"特技根据呈现形状、方位的不同,可以演绎出几百种样式,如上下划、左右划、对角线划、圆形划、菱形划、方形划、雨丝效果划等。

7.1.1 淡入和淡出

淡入(Fade-In),是画面从全黑中逐渐显露到清晰,一般用于段落或全片开始的第一个镜头,引领观众逐渐进入(图7-1)。

图7-1 淡入转场图示

在分镜头中,淡入转场效果需要在画面中绘制出一个黑色的类似小于号,即"<"的符号效果(图7-2)。

图7-2 淡入的分镜头绘制

淡出（Fade-Out），是画面由正常转为逐渐暗淡直到完全消失，常用于段落或全片的最后一个镜头，可以激发观众回味入（图7-3）。

图7-3　淡出转场图示

在分镜头中，淡出（Fade-Out）转场效果需要在画面中绘制出一个黑色的类似大于号，即">"的符号效果（图7-4）。

通常情况下，淡入和淡出是连在一起使用的，这是最便利也是运用最普遍的段落转场手段，它具有以下特点。

图7-4　淡出的分镜头绘制

① 表现大幅度的时空变换，可以有效地省略中间过程，段落间断效果最为明显，主要用于大段落划分中，表示某一个情节或内容结束，另一情节、内容开始。巧妙利用渐隐渐显转场，可以使段落叙事更精练，甚至产生戏剧效果。

② 淡入和淡出的速度影响表现效果。一般来说，正常的淡入、淡出的长度各为1.5秒或2秒左右，但是，在强调抒情、思索、回忆、回味等情绪色彩时，可以放慢淡入和淡出的速度，甚至可以在渐隐后加一段黑画面。

③ 过多使用淡入和淡出，会使整体布局显得比较琐碎，结构拖沓，因此，不要把这种技巧当成是任何段落转换的灵丹妙药。

7.1.2　白色淡入和白色淡出

与7.1.1中的淡入（Fade-In）和淡出（Fade-Out）正好相反，白色淡入（Wash-In）和白色淡出（Wash-Out）是镜头切换到全白色的转场效果。

白色与黑色的感觉是截然不同的。白色会带给观众有些梦幻、飘逸、光明的感觉。

白色淡入是指画面由纯白色逐渐显现到正常的亮度（图7-5）。

图7-5　白色淡入转场图示

在分镜头中，白色淡入转场效果需要在画面中绘制出一个白色的类似小于号，即"<"的符号效果（图7-6）。

图7-6　白色淡入的分镜头绘制

白色淡出是指上一段落最后一个镜头的画面逐渐隐去直至纯白色（图7-7）。

图7-7　白色淡出转场图示

在分镜头中，白色淡出转场效果需要在画面中绘制出一个白色的类似大于号，即">"的符号效果（图7-8）。

图7-8　白色淡出的分镜头绘制

7.1.3　叠化

叠化（Dissolve）是最常用的转场方式，具体体现为前一个镜头消失之前，下一个镜头已逐渐显示，两个画面有短时间重叠的部分。

叠化主要有交叉溶解（Cross Dissolve）和波纹溶解（Ripple Dissolve）两种形式。

交叉溶解是叠化中最基础的一种转场效果，具体表现为前一个镜头的不透明度逐渐降低，而后一个镜头的不透明度逐渐升高，最终完成转场（图7-9）。

图7-9 交叉溶解转场图示

在分镜头中,交叉溶解转场效果需要在前一个镜头的画面中,绘制出多条交叉的线(图7-10)。

图7-10 交叉溶解的分镜头绘制

波纹溶解是一种类似于水涟漪的效果,使前后两个镜头叠化的效果更加丰富,通常用于时间倒叙或将观众引到想象的事件或记忆中(图7-11)。

图7-11 波纹溶解转场图示

在分镜头中,波纹溶解转场效果需要在前一个镜头的画面中,绘制出多条纵向的水波纹线(图7-12)。

图7-12 波纹溶解的分镜头绘制

叠化速度不同,产生的情绪效果不同。叠化速度快慢实际上体现为镜头重合的时间长度。通常一次叠化在1~3秒,但更加快速的叠化可以造成相当突然的场景转换。最短的叠化,即所谓的"极短叠化(Soft-

Cut）",时间长度仅有1～10帧,是在需要流畅的转场时使用的。而缓慢的叠化可以将两个场景的情绪联系在一起,如果重叠的时间达到六七秒以上,就具有舒缓、柔和的表现效果,还可以突出一种强烈的怀念或富有诗意的情绪。

叠化有时也称作"软过渡",当前后镜头组接不畅、镜头质量不佳时,比如镜头运动速度不均、起落幅不稳等,都可以借助叠化冲淡缺陷影像,同时避免了直接切换镜头的跳跃。

7.1.4 划像

划像（Wipe）是指前一个镜头从一个方向退出画面,后一个镜头随之出现,开始另一个段落。划像根据画面退出方向以及出现方式不同,可以有多样化的具体样式。

最基础的就是前一个镜头向画面某一个方向划出,下一个镜头再显示出来。根据镜头运动方向的不同,可分为横划、竖划、对角线划等（图7-13）。

图7-13 划像转场图示

在分镜头中,划像转场效果需要在前一个镜头的画面中,沿着镜头运动的轨迹绘制一个线条,并用箭头标出运动方向（图7-14）。

图7-14 划像的分镜头绘制

插入划像（Inset Wipe）是指后一个镜头以矩形的形状,放大并插入画面,替代掉前一个镜头（图7-15）。

图7-15 插入划像转场图示

在分镜头中，插入划像转场效果需要在前一个镜头的画面中，绘制出后一个镜头插入的位置，并用箭头标出其运动方向（图7-16）。

图7-16　插入划像的分镜头绘制

时钟划像（Clock Wipe）是指后一个镜头以画面中心为圆点，像时钟一样划入画面，替代掉上一个镜头（图7-17）。

图7-17　时钟划像转场图示

在分镜头中，时钟划像转场效果需要在前一个镜头的画面中，绘制出时钟旋转的中心，并用箭头表示旋转方向（图7-18）。

图7-18　时钟划像的分镜头绘制

划像可以造成时空的快速转变，在较短的时间内展现更多的内容，所以常用于同一时间不同空间事件的分隔呼应，节奏紧凑、明快。不过，划像转场相对来说比较生硬，如果采用不当，就会使人为痕迹明显，所以纪实性强、比较正式的影视作品使用较少。

此外，划像作为一种花样繁多、效果活泼的特技技巧，在文艺、体育、动画等影视节目中被大量使用。

7.1.5 圈入和圈出

圈入（Iris-In）是指后一个镜头以一个圆形区域进入，然后展开以显示整个画面的转场效果。通常情况下，圆形区域也可以替换为矩形、菱形、椭圆形、三角形等（图7-19）。

图7-19　圈入转场图示

在分镜头中，圈入转场效果需要在前一个镜头的画面中绘制出圆形区域展开的初始位置，并用箭头标出其展开的运动方向（图7-20）。

图7-20　圈入的分镜头绘制

圈出（Iris-Out）是指上一个镜头的主体画面随圆圈逐渐收缩为圆点，直至屏幕画面完全变黑或完全溶入背景之中。同理，圆形区域也可以替换为矩形、菱形、椭圆形、三角形，甚至是文字（图7-21）。

图7-21　圈出转场图示

在分镜头中，圈出转场效果需要在前一个镜头的画面中绘制出圆形区域收缩的位置，并用箭头标出其收缩的运动方向（图7-22）。

分镜头设计

图7-22 圈出的分镜头绘制

圈入圈出是一种痕迹比较重的转场方式,一般用于表示一部影视作品的开始或者是结束,在剪辑的过程中要慎重使用。过多地或者是不恰当地使用圈入圈出,会让影片显得很业余。

这种手法也可使观众将注意力集中到画面的某一细部上,起到特写的作用。有时也可作为一种隐喻。圈出中逐渐缩小的点,又具有淡出的作用,造成逐渐消失的感觉,在有的时候也用来引出回忆。

7.2 蒙太奇镜头设计

蒙太奇(法语:Montage)广义上来说指剪接。以前的电影是没有剪接的,一卷10分钟,拍完才换另一卷,第一个把剪接用在电影上的是《战舰波将金号》(Battleship Potemkin)❶,其中婴儿车由楼梯摔下、四周人在开枪、母亲紧张失措,这些画面交互剪接,产生紧张、紧凑、隐喻的效果,成为电影史上空前的发明造就的经典。

当不同的镜头组接在一起时,往往会产生各个镜头单独存在时所不具有的含义,从而产生一种对比的手法,以突出人物或事物的某些具体特征。两个不同的片段之间相互联系,带给人以意想不到的效果。

例如在电影《大决战之辽沈战役》中,用一组黄河破冰的画面,接上党中央乘船过黄河的镜头,让观众感觉到寒冬已过,春天即将到来,寓意着一场惊天动地的巨变。

通过蒙太奇手段,影视作品在时间空间的运用上得到了极大的自由。通过镜头的组接,就可以在空间上从北京跳跃到华盛顿,或者从现代跳跃到古代。蒙太奇的运用,使影视作品可以大大压缩或者扩延生活中实际的时间,造成所谓的"电影时间",而不给观众以违背生活中实际时间的感觉。

例如在电影《战争之王》(Lord of War)❷中,在短短的两分多钟的时间里,以第一人称视角展示了一颗子弹从生产到出售,再到使用的全过程。将至少几个月的时间浓缩在100多秒内,这就是压缩时间。

但需要注意对蒙太奇的把握,不能过长,否则会令人乏味,也不能过短,那会让人感觉仓促。

蒙太奇具有叙事和表意两大功能,因此,可以把蒙太奇划分为两种最基本的类型:叙事蒙太奇和表现蒙太奇。

❶ 《战舰波将金号》是由俄罗斯导演谢尔盖·爱森斯坦执导的一部战争电影。该片讲述任了敖德萨海军波将金号战舰起义的历史故事,于1925年12月21日上映,在1958年布鲁塞尔国际电影节上被国际影评家评为电影问世以来12部最佳影片之首。

❷ 《战争之王》是由安德鲁·尼科尔(Andrew Niccol)编剧并执导,尼古拉斯·凯奇(Nicolas Cage)主演的犯罪题材类电影,于2005年9月16日(北美)上映。该片是一部描绘武器交易世界的电影。

7.2.1 叙事蒙太奇

叙事蒙太奇又称"叙述性蒙太奇",以交代情节、展示事件为主,是为剧情发展而服务的。叙事蒙太奇基本上是按照情节发展的时间发展、逻辑顺序、因果关系来剪辑和组合镜头,表现动作和剧情的连贯性,推动和引导观众对内容的理解。

叙事蒙太奇又包含下述几种具体技巧。

① **平行蒙太奇**:这种蒙太奇常以不同时空(或同时异地)发生的两条或两条以上的情节线并列表现,分头叙述而统一在一个完整的结构之中。平行蒙太奇应用广泛,首先因为用它处理剧情,可以删减过程以利于概括集中、节省篇幅,扩大影片的信息量,并加强影片的节奏;其次,由于这种手法是几条线索平列表现,相互烘托,形成对比,易于产生强烈的艺术感染效果。

② **交叉蒙太奇**:又称交替蒙太奇,它将同一时间不同地域发生的两条或数条情节线迅速而频繁地交替剪接在一起,其中一条线索的发展往往影响另外线索,各条线索相互依存,最后汇合在一起。这种剪辑技巧极易引起悬念,造成紧张、激烈的气氛,加强矛盾冲突的尖锐性,是掌握观众情绪的有力手法。惊险片、恐怖片和战争片常用此法塑造追逐和惊险的场面。

③ **颠倒蒙太奇**:这是一种打乱结构的蒙太奇方式,先展现故事的或事件的当前状态,再介绍故事的始末,表现为时间概念上"过去"与"现在"的重新组合。运用颠倒式蒙太奇,打乱的是事件顺序,但时空关系仍需交代清楚,叙事仍应符合逻辑关系,事件的回顾和推理都以颠倒蒙太奇的方式进行。

④ **连续蒙太奇**:这种蒙太奇是沿着一条单一的情节线索,按照事件的逻辑顺序,有节奏地连续叙事。这种叙事自然流畅,朴实平顺,但由于缺乏时空与场面的变换,无法直接展示同时发生的情节,难以突出各条情节线之间的相互关系,不利于概括,易给人拖沓冗长、平铺直叙之感。因此,在一部影片中绝少单独使用连续蒙太奇,而是多将它与平行、交叉蒙太奇交混使用,相辅相成。

7.2.2 表现蒙太奇

表现蒙太奇是由队列构成发展而来的,以相连或相叠的镜头在形式或内容上相互对照、冲击,引发观众的联想,从而产生单个镜头本身所不具有的丰富涵义,以表达某种情感、情绪、心理或思想。这种叙述方法的目的,不是叙述情节、表现事件,而旨在增强作品的艺术表现力和情绪感染力。

表现蒙太奇包含下述几种具体技巧。

① **抒情蒙太奇**:是一种在保证叙事和描写的连贯性的同时,表现超越剧情之上的思想和情感。它的本意既是叙述故事,也是绘声绘色地渲染,并且更偏重于后者。最常见、最易被观众感受到的抒情蒙太奇,往往在一段叙事场面结束之后,恰当地切入象征情绪、情感的空镜头。

② **心理蒙太奇**:是人物心理描写的重要手段,它通过画面镜头组接或声画的有机结合,形象生动地展示出人物的内心世界,常用于表现人物的梦境、回忆、闪念、幻觉、遐想、思索等精神活动。其特点是表现画面和声音形象的片段性、叙述的不连贯性和节奏的跳跃性,声画形象带有剧中人强烈的主观性。

③ **隐喻蒙太奇**:通过镜头或场面的对比,含蓄而形象地表达某种寓意。这种手法往往将不同事物之间某种相似的特征突现出来,以引起观众的联想,使其领会导演的寓意和领略事件的情绪色彩。隐喻蒙太奇将巨大的概括力和极度简洁的表现手法相结合,往往具有强烈的情绪感染力。不过,运用这种手法应当谨慎,隐喻与叙述应有机结合,避免生硬牵强。

④ **对比蒙太奇**:类似文学中的对比描写,即通过镜头或场面之间在内容(如贫与富、苦与乐、生与死、高尚与卑下、胜利与失败等)或形式(如景别大小、色彩冷暖、声音强弱、动静等)的强烈对比,产生相互冲突的作用,以表达创作者的某种寓意或强化所表现的内容和思想。

7.3 情绪转换的镜头设计

在影视作品中,对于创作者而言,最头疼的不是那些看起来高大上的大场面,这种画面只要经费足够,制作出来的效果都不会差到哪里去。反倒是那些很细节的部分,如角色的情绪转换、心理变化等最为耗费脑细胞。如果是有对话,或者动作戏去帮助角色进行情绪转换还好,但假如角色自己一个人坐在那里,要在短时间内完成由焦虑到坚定的情绪转换,这种情况要么角色的演技足够好,要么就需要使用大量的蒙太奇去烘托和渲染了。

本节中,要通过一个案例,来展示蒙太奇的具体使用方法。

具体情节是:一个传承百年的家族企业,因为员工的操作失误,导致厂区的易燃物被引爆,造成很大的破坏,并被各大媒体报道,企业濒临倒闭。这时,家族企业中最德高望重的老董事长在秘书的陪同下,要完成一次对企业员工的讲话,号召大家振奋起来,使企业重现往日的辉煌。这位老人在讲话前的情绪比较焦虑,但讲话开始以后就变得坚定、果断。

这次的演说稿是这样的:我的孩子们,就在前几天,一场意外的事故让我们成为了口诛笔伐的对象,我们这个传承百年的企业也处在风雨飘摇中,但是,我坚信,意外打不倒我们。我对我们的企业充满信心,让我们携起手来,努力工作,让所有人看到我们的坚持,不论付出多大的代价,不论遭受多大的苦难,我们必将赢得最后的胜利。

按照每秒4个字的语速,这段120字左右的演讲需要30秒以上的画面。如果按照正常的设计思路进行构思的话,那么重点就是这位老人的神情变化。设计出来的分镜头如表7-1所示。

表7-1 正常的分镜头设计

镜头号	画面	内容	对白	时间	其他
1		老董事长坐在演播室里,准备开始发表讲话		4	
2		老董事长抬起头来,对着话筒开始演讲	我的孩子们,就在前几天,一场意外的事故让我们成为了口诛笔伐的对象,我们这个传承百年的企业也处在风雨飘摇中	11	

续表

镜头号	画面	内容	对白	时间	其他
3			但是，我坚信，意外打不倒我们。我对我们的企业充满信心，让我们携起手来，努力工作，让所有人看到我们的坚持	12	
4		老董事长坚定地说	不论付出多大的代价，不论遭受多大的苦难，我们必将赢得最后的胜利	8	

这一套分镜头设计中，连着三四十秒都是同一个角色的面部。画面缺乏变化，观众容易产生视觉疲劳。

接下来，我们将利用之前所学到的知识点，对整段镜头进行重新设计（表7-2）。

表7-2　重新设计后的分镜头

全景，第一个镜头最好给一个大的景别，可以更直观地展示出角色的位置和环境。

老董事长坐在演播室里，低着头在准备开始发表演讲的稿子

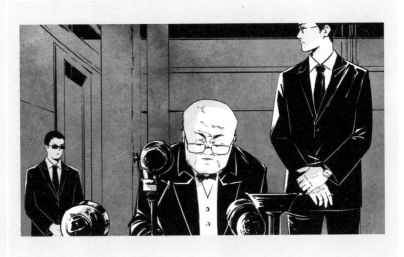

特写，老董事长在演讲即将开始的时候，还在不断地修改讲话稿，说明对这场讲话的重视程度

中景，老董事长的秘书抬起手在看表，暗示时间的紧迫

使用隐喻蒙太奇的手法，特写，时钟的秒针即将指到12：00的位置，暗示最后的时刻即将到来

近景，镜头推到老董事长的脸上，展示出老董事长的情绪变化，老董事长抬起头，开始了演讲：
我的孩子们，就在前几天，一场意外的事故让我们成为了口诛笔伐的对象

全景，空旷的演播室，演讲的声音却填满了整个房间：
我们这个传承百年的企业也处在风雨飘摇中

近景，表现助手从演讲前紧张看时间，到演讲开始后稍微放松的情绪变化。
演讲还在继续：
但是，我坚信，意外打不倒我们

中景，镜头推到老董事长的脸上，展示出老董事长的情绪变化，老董事长抬起头，继续演讲：
　　我对我们的企业充满信心

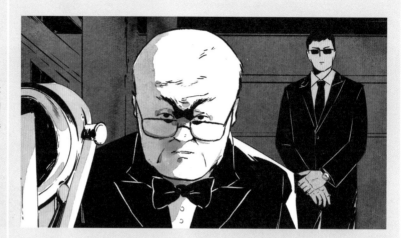

使用平行蒙太奇的手法，展示在管理层和员工的家里，人们都在安静地听老董事长演讲：
　　让我们携起手来，努力工作

特写，普通民众家里的报纸，刊登着对这家企业的各种口诛笔伐。
老董事长：
　　让所有人看到我们的坚持

使用颠倒蒙太奇的手法,展示前几天那场意外的爆炸事故,暗喻重建路上会遇到许多挫折。

老董事长:

不论付出多大的代价,不论遭受多大的苦难

特写,老董事长坚毅的表情:

我们必将赢得最后的胜利

拓展训练

1. 设计两段不同时间、不同空间的情节,例如在食堂吃饭、在客厅打游戏、在教室上课、在回家的路上和朋友聊天等,并使用从本章所学到的知识,将两段情节设计在同一个分镜头设计中,以不超过15个镜头为宜。
2. 回想一下自己学习分镜头设计的全过程,从开始的一知半解,到现在的学有所成,将自己这一段时间的心理变化过程以画面的形式绘制出来,并设计成分镜头,以不超过15个镜头为宜。

参考文献

[1] 约翰·哈特(John Hart). 开拍之前：故事板的艺术[M]. 梁明, 宋丽琛, 译. 北京：世界图书出版公司, 2010.

[2] 克里斯托弗·芬奇. 迪士尼的艺术：从米老鼠到魔幻王国. 彭静宜, 译. 北京：北京联合出版公司, 2015.

[3] 温迪·特米勒罗. 分镜头脚本设计. 王璇, 赵嫣, 译. 北京：中国青年出版社, 2006.

[4] 史蒂文·卡茨. 电影镜头设计：从构思到银幕. 井迎兆, 王旭锋, 译. 北京：北京联合出版公司, 2015.

[5] 朔方. 流浪地球电影制作手记. 北京：人民交通出版社股份有限公司, 2019.

[6] 大卫·A. 普莱斯(David A. Price). 皮克斯总动员：动画帝国全接触. 吴怡娜, 等译. 北京：中国人民大学出版社, 2009.

[7] 马科斯·马特乌-梅斯特. 动画大师课：分镜头脚本设计. 薛燕平, 译. 北京：中国青年出版社, 2021.

[8] Karen Sullivan, 等. 动画短片创意设计：编剧技巧. 巫滨, 译. 北京：人民邮电出版社, 2016.

[9] 奉俊昊(BONG JOON HO). 寄生上流：分镜书. 葛增娜, 译. 台北：写乐文化有限公司, 2020.

[10] 丹尼艾尔·阿里洪(Daniel Arijon). 电影语言的语法. 陈国铎, 黎锡, 等译. 北京：北京联合出版公司, 2013.

[11] 王威. 商业动画全攻略：策划·制作管理·推广. 北京：化学工业出版社, 2019.

[12] 戴维·哈兰·鲁索(David Harland Rousseau), 本杰明·里德·菲利普斯(Benjamin Reid Phillips). 影视动画分镜入门. 孙宝库, 译. 成都：四川美术出版社, 2021.

[13] Oran猪. 漫画分镜头表现教程. 北京：人民邮电出版社, 2017.

[14] 孙立军, 谭东芳. 动画分镜头技法. 北京：北京联合出版公司, 2018.

[15] 杰里米·温尼尔德(Jeremy Vineyard). 电影镜头入门. 张铭, 译. 北京：北京联合出版公司, 2015.

[16] 罗伊·汤普森(Roy Thompson), 克里斯托弗·J. 鲍恩(Christopher J. Bowen). 镜头的语法. 李蕊, 译. 北京：北京联合出版公司, 2017.

[17] 王威. 短视频：策划、拍摄、制作与运营. 北京：化学工业出版社, 2020.

[18] 乔瑟·克利斯提亚诺. 分镜头脚本设计教程. 赵嫣, 梅叶挺, 译. 北京：中国青年出版社, 2007.

[19] 李杰. 分镜头脚本设计教程. 北京：中国青年出版社, 2014.

[20] 蓝河兼一. 电影分镜训练. 钱一晶, 译. 上海：上海人民美术出版社, 2015.